综合版画艺术

COLLAGRAPH ART

鲁利锋 著

中国美术学院出版社

朝着物和世界继续前行，穿越表征的窥镜，到达另一端，去提供一个更为基本的关于世界的真理，如果你愿意的话，这是一项宏大的事业，但也是极其危险的，就这一点来说，艺术不过是一种超级幻象，而不是一种朝向分析性真理的进步。

——让·鲍德里亚：《乌托邦与希望之间的艺术》
（巴黎，1996，第98页，《艺术的共谋》）

序

　　继去年4月鲁利锋的著作《独幅版画艺术》出版之后，听闻他又开始着手姊妹篇《综合版画艺术》的撰写，只一年时间样书就出现在我手中，可谓速度惊人。鲁利锋是中国美术学院版画系教师，是我熟悉的同学和同事，这两本书都是他开设的课程，正因为有平时的点滴积累，一旦著书立说，便水到渠成。细看书中的章节，有些出乎我的意料，本以为是一本技法书，以讲解具体的版画技法为主。整本通读后，发现并非如此，全书以更多篇幅讲述了"综合版画"所涉及的观念，如在"概念释义、形式分析、源流与概述"等章节中，而涉及"技法材料"的部分反而比较简约。鲁利锋在前言中写道"综合版画具有版画艺术的基本属性，但在做出具体定义与分析时依然困难，而一个涵盖所有可能的定义既不可能也没有实际意义"，但在书中他并没有像意大利的乔治·莫兰迪（Giorgio Morandi）那样在教授版画时"只教技法，不教观念"，而是以大量的篇幅为"综合版画"，乃至版画、艺术"造像"。

　　在文中，鲁利锋用这些词语来解读综合版画：痕迹、非拟像、绵延、叙事、物自体、双重客体、日常。这些词语多出现在哲学领域，用来阐释"存在"的概念，如鲍德里亚的"拟像"、柏格森的"绵延"、康德的"物自体"、

海德格尔的"日常"。可以看出，鲁利锋试图将综合版画置入绘画、艺术、文化、哲学的历史语境中进行思考，通过追问"综合版画"，似乎是在探讨"版画何以存在"的终极追问。

我在今年版画系毕业展和2018年"后印刷：第二届CAA国际版画三年展"中美版块的前言中写有以下两段文字：

片 反

"播种"。版画的魅力藏匿于"版"上"播种"至"收获"间的"过程"，是一种不断生成着的"期待"。

"若揭"。从印版上揭开纸面的瞬间，"期待"成为"可见"并再次"酝酿"，过去与将来在此刻碰撞。

"反观"。"版"字由"片"和"反"构成，意指揭开的"画"与"版"呈"反相"，是"版"又非"版"。在这里，"可见的思想"得以"反观"，从"以我观物"到"以物观物"，逐渐澄明。

"之间"。不同的"主体"在"版"上汇聚并融合，"间性"得以显现。

版画一直是"现在着"的媒介，传承与创新、东方与西方、艺术与生活在此交织。

信使·祛魅

人类学学者温森特·克拉潘扎诺（Vincent Crapanzano）曾经这样描述希腊神话中的信使之神赫尔墨斯："一个掌握着种种用于发现隐蔽的、潜藏的、无意识的事物的种种方法，甚至可以通过偷窃来获取所需讯息的信使。"作为信使的赫尔墨斯曾向宙斯许诺不说谎言，但并没有承诺要说出事物所有的"真相"。

祛魅（disenchanted）指的是：人类在对客观世界的研究中逐渐排除精神体作用的漫长过程。通过一个又一个领域的"祛魅"，自然被逐步看作为一种纯客观的物质集合，客观世界无生命、没有喜怒哀乐，不再与价值、意义等精神现象相关，更不受人类思想感情的支配。

曾经的"版画"作为一种文化传播媒介的历史存在，使其事实成为了承担着"祛魅"意义的"信使"。19世纪，版画作为"艺术"的转向，使不同的"真相"得以言说，"版魅"在"现代性的主体性"的确立过程中得以显现。而随后出现的"现代性危机"，使社会学、认识论和本体论都以"主体间性"（Intersubjectivity）的出场来批判"主体性"，正如雅克·拉康（Jacques Lacan）所言："我在我不思之处"。曾经，作为"印刷图像"的版画的"间接性"造就了版画的"复数性"，成为当今"景观社会"的一种"原罪"。但其中，却也同时隐含着"救赎"的种子——版画"间接性"的存在本身，即建立于若干不同的"主体"之间。在今天，版画"主体间"的态度则有可能通过"再祛魅"使"版画"再次成为传统与当代、东方与西方、艺术与生活之间的"信使"，承担起"后印刷时代"的文化责任。

在这两段文字中，我试图描述的并非"什么是版画"，而是在"后印刷时代"中"版画的存在意义"，因为在约定俗成的版画定义中"间接性""复数性""复制性"这些冰冷字眼所遮蔽的是"作为历史的人的存在"，即在今天"我们"创作版画为何？另一方面，虽然抽象不变地定义一个概念是一个伪问题，但正如康德认为"人类理性具有一种形而上的冲动"，每位艺术家头上都悬着一把"达摩克利斯之剑"，多会不自觉地进行怀疑：我创作这些东西有意义吗？鲁利锋和我关注的实则是同一个问题，并在不同层面对"版画"发问，同时都回避了对其概念的终极定义，也回避使用版画界原先的"术语"，而是运用不同的语言体系，试图探寻"版画当代存在的意义"。鲁利锋认为综合版画"对传统版画艺术的形式、内容、语言、功能及理念提出了新的解读与现时代的方案，使综合版画成为更加具有实验性的，承载现时代人类状况与社会现实的艺术形式。"诚然，无论是综合版画还是"传统版画"，技艺本身有先后而无"新旧"之分，"观念"才会决定作品的形态，只有面对今天的"版画思考"才具有"当下性"的建设意义，也许这正是鲁利锋在本书中重"观念"的潜在动机？

最后，衷心地希望本书能够带给喜爱版画的读者以更宽广的思考方向，给我们也许已经固化了的思维模式带来新的契机。在概况与源流、材料与设备、制版、印刷等版块上，鲁利锋将技法分解成若干概念，主要凸显的是基本原理，这部分内容是许多偏向于操作示范类的技法书所缺乏的。可以这样说，如果读者希望通过阅读本书就能直接制作综合版画，可能会失望，本书更适合于有一定版画基础，并且喜欢"思考"的读者。当然，实际情况也可能就像古希伯来谚语中所说的"人类一思考，上帝就发笑"。是为序。

<div align="right">于洪
2021 年 6 月 16 日</div>

前　言

　　综合版画是一种传统版画艺术框架内较晚出现的具有拓展和探索性质的版画艺术形式，它最早的出现可以追溯到 19 世纪末，一个很短的历史。综合版画既基于版画艺术的"间接性""复数性"的印刷的机制与艺术形态，又具有自己独特的物料基础、形式、艺术语言与新的内涵。从其最初的形态发展到 20 世纪 50 年代逐步兴盛，现在成为一种被广泛使用的版画艺术手段，其发展基本与现当代艺术同步，而其历史也同样是分散片段难以梳理成序的。其间受到艺术家关注和欢迎以及大量的探索实践，与被传统版画界质疑始终纠葛在一起，虽然相比独幅版画的身份争议要平和很多，但这也可以看作是其自身"特质"的一种证明。相当一部分版画家不把综合版画看作是版画艺术，这当然是基于对传统版画的认知和长久以来形成的版画的语用界域。一个观念或规范的形成有它的历史背景与需求，有其合理性与可操作的范畴，但这种定义也会随历史的发展而改变。在当代艺术的语境中，在艺术的不断发展与对艺术的重新认知中，只有"改变"是不变的。相较于版画，毕竟其他的传统艺术已不复先前。国内外一些版画展也有明确规定拒绝综合版画作品参展的情况，这是可以理解的，我更愿意将之视为一种基于"规范"的做法，

而不是一种否定的态度。但也由此可见，作为新的艺术形式，综合版画对传统版画艺术的方法和形态提出了问题，或从另一方面而言是拓展了新的语言形式与创造空间。虽然综合版画具有版画艺术的基本属性，但在做出具体定义与分析时依然困难，而一个涵盖所有可能的定义既不可能也没有实际意义。这种概念的模糊性是当代艺术形态的普遍现象，如果我们从开放的观点来看，它是版画自身同步于现当代艺术发展的一种对时代精神及信息的切身反应，既有其存在的充分的历史背景，也符合艺术的发展规律。正如西奥多·阿多诺（Theodor Wiesengrund Adorno，1903—1969）所言，艺术的概念难以界定，因为它有史以来如同瞬息万变的星丛。综合版画的出现是对传统版画艺术的补充与拓展，也未贬损传统版画的艺术价值，它所呈现的美学形式并不侵占传统版画艺术的疆域，而是以之为基点走向实验与探索，将之作为版画艺术的一种对形式和外延的突围、一种对现实与日常生活的重新关注与批判更加确切合理。通过材料与物品的引入，综合版画艺术开辟了形式的日常批判方法，区别于传统版画艺术以内容作为批判媒介的传统，成为其所"是"的存在基础。国内曾在本世纪初举办过综合版画的专项展览，可惜并未延续，这也体现出

综合版画在国内尚未形成气候，与西方几十年前就把综合版画作为一种版画语言录入各种版画著述及吸纳进各种展览相比差距明显。展览组织者也指出了综合版画的实验性、研究性、文化性和当代性方向，不失为一种具有前瞻意义的肯定，对推动综合版画艺术在当代的发展起到积极的作用。

相对于传统版画艺术，综合版画更加自由开放和多元，从物料基础、形态建构、语言表达到创作方法论及评价体系，表现出一种新的生成。它是对传统版画的延续与发展，并非是结构性的否定或逃逸，而是一种增值，呈现出一种发散模态。可以说综合版画与现当代艺术的出现与发展基本同步并理念交错融通，或可说其是一种"现代的"版画语言，对传统版画艺术的形式、内容、语言、功能及理念提出了新的解读与现时代的方案，使综合版画成为更加具有实验性的、承载现时代人类状况与社会现实的艺术形式。

当代艺术发展的多元、多层面、多角度、自由的形态以及对无限可能性的探索，给综合版画艺术的存在与发展提供了更宽广的空间及合法性基础。艺术的功能、核心关切、形式结构、表现语言、传达媒介等均发生了深刻的改变，从绘画对物理平面的打破到雕塑材质和形态的变化，传统艺术都在拓

展自身的语言模式和表现空间，不但出现了跨越原有艺术形式的综合的倾向，而且产生了根本观念与策略的新路向。艺术摆脱了历史性的框架，可以采用任何形式和手段，使用任何材料与技术，成为似乎完全"自洽"的存在。以此为契机，版画艺术在当代的探索与发展，综合版画艺术实践的历史必然性与存在的合理性便更加显而易见。

1994 年进入版画系就读，就曾听到过"独幅版画"与"综合版画"之说，但对其形式和语言没有具体概念。版画系洪世清（1929—2008）先生于 1956 年编写的内部教材《版画技法研究》中第一章便是"独幅版画"，先生可谓国内提倡和研究独幅版画艺术的先驱。另外，洪先生于 20 世纪 60 年代曾经在石膏版上进行过一些试验，有独幅版画，也有"综合版画"，我有幸见过一幅作品，但在当时未成风气，这是为时代的历史文化和环境所限。而我并没有制作综合版画的经验，直到 2001 年赴英国奥斯特大学（Ulster University）访问交流，才真正接触并了解了这两种久闻的版画形式，现在想来，这就是历史的机缘了。

奥斯特大学的版画实验室具有相当不错的结构和设备，且版种齐全。系

主任大卫·巴克（David Baker）先生曾在中国学习，通中文，并与中国版画界很多艺术家相熟。他的热情支持使我得益良多。在几个月的访问中，我获得了非常丰富的信息与经验，而综合版画与独幅版画便是其中计划外的收获。另外，当时在奥斯特大学版画系攻读博士学位的何为民兄也给了我很大的帮助，这些对我日后的研究与专业课程的设立以及本书的写作均大有裨益。可以说，这次的访问交流对我而言是一次幸运的行程。由于原计划中并不包括综合版画的研究内容，所以访问期间对于综合版画的接触与实践均以试验性为主。主要对其工作方式、媒材研究、适应范围及其背后方法论进行考察分析。资料信息的收集是一项既重要又困难的工作，关于综合版画的专著不多，更多的是作为版画整体研究中的一项内容，书中的介绍与研究都比较简单，并存在偏重技术因子和普及性两种倾向，或从材质入手，或以技法为切入，对其本体语言形态的研究较少。其他就是散见于刊物、杂志，画册或展览中的信息，琐碎且无序，难以拼凑出完整的历史和发展脉络，也许这正合于综合版画作为一种诞生于"现代"艺术时期的实验者的身份特征。

2003 年 7 月，中国美术学院成立专业基础教学部，实行两段式教学模式。

版画系则实行工作室制和实验室制的交叠教学模式。版画系第四工作室为"复合性"版画工作室，教学注重版画语言及形式的探索与发展，注重作品的实验性及对社会和现实的关注。这样就需要建构新的教学框架和编制具体的典型性课程。立足于此次教学改革，我在工作室教学中设立了两门新课，综合版画就是其中一门课程的两个教学内容之一，另一项内容便是独幅版画，这又是一个历史的契机。

本书可视为2020年4月出版的《独幅版画艺术》的姊妹篇。因为在最初的计划中，两者是撰写在同一本书中的，不仅因为它们对我而言具有相同的元点和经历，而且两者也共享很多共通的理念，如开放框架与实验的性质、色料范围与印刷操作，因此在两本书中存在一些相同的内容和叙述并非我个人的疏漏与偷懒，希望读者知悉并给予理解。在对原初撰写计划进一步筹备和文本架构过程中，在对方法及形式的深入分析研究中，我逐步认识到两者的核心要旨还是具有各自特质的，差别分明，构建方式和制作也有不同的侧重点，同时也由于篇幅所限，最终决定分别撰写。但这也带来一些困难与缺憾。在对两者分有的理念及方法的论述中，为尽量避免雷同的处理，必然以各自

的特质为论述重点，因此一些叠合与分有的方面被取舍或忽略在所难免。

转眼间从事综合版画的教学与研究十余年了，教学相长，其间不断地调整深化与探索，常有进益，也积累了现实的经验和资料，这是我撰写此书的实在基础。本书采取与《独幅版画艺术》相同的比较传统的结构，通过概念释义、形式分析、源流与概述和技法材料四部分，希望能对综合版画艺术进行客观的梳理与深入解读，而关于技术材料等内容的撰写则尽量简约。书中所示的图片，除收集的历史资料外，大多为学生的课程习作，示意性更强，而并非是对综合版画艺术面貌的整体呈现。另外，综合版画自由开放的结构、材料与物品的引入及日常批判的艺术特质，也是我想对其进行研究与介绍的一个重要原因，虽然在"当代艺术"背景下写这样一本关于版画的书似乎有些不合时宜，唯愿对国内版画艺术研究有所增益，对我个人而言就且当作分内责任和一种自娱吧。

鲁利锋

2020 年 12 月 30 日于杭州

海藻 ｜ 1893 ｜ 皮埃尔·罗奇 ｜ 石膏模彩色凹印 ｜ 17cm×10.8cm ｜ 石膏
乔治亚大学艺术博物馆藏

助推器 ｜ 1967 ｜ 罗伯特·劳森伯格 ｜ 综合版画
182.9cm×90.2cm ｜ 纸上彩色石版、丝网版

目 录

一、何谓综合版画？

高迪系列 ｜ 1980 ｜ 胡安·米罗 ｜ 综合版画
116cm×72cm ｜ 彩色铜版画、报纸拼贴

综合版画作为一种比较晚的版画形式，虽然可以被视作版画艺术中探索开拓的向度，但它固有的传统版画艺术的"间接性"与"复数性"的基本属性，也符合国际惯例对版画艺术的一些其他的界定和规范，完全可以称之为"纯粹"的版画艺术形式。但是如果对"综合版画"做出严谨的定义却是比较困难的，相当多的外文名词都具有自身的局限性，不能涵盖所有可能，并且常常与艺术家的实践精神相悖。其中一些名词源于早期实践的基本形态，另一些则源于艺术家的个人倾向，还有一些是由其他技术名词改造而来的，普遍具有模糊性。但这种定义的困难并非是某种缺憾，可以理解为是一种时代的特征，或由此体现出综合版画艺术所具有的实验精神与表现空间的拓展。

"综合版画"由国外的名词翻译而来，但是并不具有规定性，不同的词语至今被广泛使用在版画界，即便是国内也同样使用着不同的名称，如"拼贴版画""集成版画""复合版画""综合材料版画"等。这一部分源于对国外不同名词的翻译，另一部分则是艺术家对特定制作方式的示意，所以在使用上并没有规范。

与"综合版画"相关的英文词源大致可分为三类，首先是以"Com-"为

前缀的一组，具有"与、共、合、总"的含义。

Combine，结合、联合、化合、并置，在艺术范畴内一般指组合艺术，比如波普艺术中将材料与杂物拼凑的作品，用于版画可翻译为"合成""组合"版画。

Combining Techinques，并用技法，组合技术。在版画范畴内可译为"并用""组合"版画，通常指：1. 在一个版种内使用不同技法的组合。2. 不同版种的技法语言使用在同一作品中。3. 一些使用其他的"印刷"形式的作品。

Composite Print，Composite，复合、合成、组合、混合的意思。Composite Print 可翻译为集成版画、合成版画、综合版画、复合版画。更倾向于指由不同版种形式语言同时印在一张纸上的版画形式。

第二组是以"Mix-"为前缀，具有混合、结合含义的一组词语。

Mixed，混合，可译为混合版，多指在同一版面上使用两种以上技法的混合印制。

Mixed Method，混合技法，可译为并用版画、复合版画等，多指混合凹、凸、平、孔各种版种技法制作成的版画。

Mixed Media Print，综合版画、综合媒介（材料）版画。

Mixographia，混合版画，综合版画，多指运用雕刻、织物、树脂等各种材料贴于版面，制造出不同的肌理，使用凹版的印刷方式印制的方法。

第三组是以"Collage"为基础的，具有拼贴、杂烩含义的一组词语。

Collage，拼贴画，在画面上拼贴各种材料和物件的一种形式。波普艺术较多使用。

Collage Print，拼贴版画。

Collagraph，拼贴版画，剪贴版画，也可译作复合版画、集成版画。Collagraph 由两个单词合并而来，collage（拼贴）和 graphic(图形)。这个词的词源来自希腊语中的 kolla、glue 和 graphe、writing，或法语词 coller。这个单词的一种拼写中有"o"——collograph，但大多数情况下倾向于使用 collagraph，以避免与另一个单词 collotype（珂罗版，一种19世纪晚期发明，

使用明胶与玻璃的照相平版印刷技术，多用于复制）发生混淆。"Collagraphy"一词由在美国西雅图华盛顿大学艺术学院任教的版画家与教育家格伦·阿尔卑斯（Glen Alps，1912—1996）发明并首先使用，且成为被最广泛使用的"综合版画"的专有名词。他在教学期间与他的学生们一起发展了综合版画技术。他对这种新型技法所产生的效果和新的创作理念非常重视，并很快就意识到这种"工艺"需要有一个名称。根据个人的经验与认识，他采用了希腊语"Koll"（或 Kollo，意为"粘合"），以及英语中的"Graph"（图像、绘画），将两者组合在一起成为"Collagraphy"。同时，他创作了大量的综合版画作品，促使综合版画被接受为一种新的版画艺术形式并广为传播。

篇章Ⅷ ｜ 1958 ｜罗伯特·劳森伯格｜综合版画
37cm×29cm ｜ 转印、水彩、水粉、蜡笔

城市影像 - 路 （之一）｜2009｜王金钊｜复合版画
41cm×62cm ｜ 平版、丝网
版画系 第四工作室藏

当然，被使用的名词还有很多，Mixed Media、Multiple Print、Combination of Processes、Combined Processes Techniques、Embossing、Brodagraphy、Collage intaglio、Additive plates 等。除此之外，还有一些其他的类似于综合版画的制作形式，我同样不想将它们排除在外，如 Embossing （模压法，作品呈现无色浮雕效果），以及印制完成之后的再次拼贴、手绘与重构的作品形式。

由上可见，给出一个"综合版画"的严谨定义是非常困难的，对"综合"的解释也是仁者见仁，而中文"综合"一词的涵盖性更加宽广，与以上词类分析的模糊性更加相符，这是我将其译作与定名为"综合版画"的理由与原因。从以上这些词语中，我们可以分析发现三种不同的类型：首先，是基于同一版种的不同技法的组合或者说混合使用，这是"综合"最基础的表意；其次，是在一件作品中使用不同版种语言技法的形式；第三，是通过拼贴、粘合等方法将各种材料、媒介、物品等粘贴于版面以制造图像与肌理的模式。当然在很多时候这三种方式存在混用的情况，这也无可厚非。我个人认为，第一种类型属于传统版画的形态，并且具有相当长的历史，伦勃朗（Rembrandt Harmenszoon van Rijn，1606—1669）、戈雅（Francisco de Goya，1746—1828）即可以作为典范。这样，我将"综合版画"划分为两个范畴，一是上面所指的第二种类型，多种版画语言使用在一件作品中，"复合版画"的称谓似乎更加适合这个范畴，如波普艺术家罗伯特·劳森伯格（Robert Rauschenberg，1925—2008）可作为

著名代表；第二个范畴是上面所指的第三种类型，即利用多种媒介材料制版的方式，也包括一些特殊的印制方法及其他手法与构型的综合使用。

　　本文将着重于对第二个范畴进行分析研究，因其更具有"综合"的特质，更能体现综合版画对传统版画艺术界域的探索与拓展的价值与意义。而对于英文专有名词而言，我更加倾向于使用格伦·阿尔卑斯创造的"Collagraphy"一词，并在其后添加"Pringmaking"，即"Collagraph Pringmaking"，中文译作"综合版画"，尽量使其涵盖性更广泛，拒绝一种封闭的概念。该英文名词也被一些国外版画家使用，并非我所创造。

敏感的嗅觉与味觉 ｜ 1973 ｜莫里斯·格雷｜综合版画
76cm×56cm ｜纤维版、皱纸、胶粘标签、纸胶带

这不是俱乐部｜年代不详｜科妮莉亚·麦克希伊

综合版画｜52cm×52cm｜材料不详

二、综合版画艺术

空廊不眠夜 | 1977 | 埃文·萨默 | 综合版画
76cm×111.8cm | 绝缘板、纸板、铜板、环氧树脂、聚氨酯清漆

版画是基于印刷的艺术，印刷术是人类掌握的第二种复制手段，对于知识的保存与传播起到巨大的作用，被称为"文明的播种机"。"印刷"作为一个概念，是指在历史中发展起来的各种印刷形式与工艺技术的总和，而"复制"则是一个范畴，包括更广泛的领域。在印刷术形成之前，已经存在很多种"印刷"的方式，比如"拓印""捺印""滚印"等；而作为原始的"母版"也实现于多种材质，如金属、石料、木材、泥土等；承"印"物也很丰富，砖坯瓦胎、陶片泥板、纸张布帛、封泥火漆等。这其中蕴含着印刷术的胚芽，但更多的是展示出一种物料与技术的多样性。随着印刷术的诞生与不断发展，对图文的复制功能不断专业化，形成了以平、凹、凸、漏为代表的四种传统的经典印刷形式，以及复印、打印及数字化的新的复制方式。这是一个由杂多向单一功能的转变，是基于文化与市场的需要，而综合版画可以看作是一种逆向的操作，将作为功能的"印刷"，将系统的工艺技术，还原为一种多元的具有复数性的艺术表现形式。

综合版画作为一种版画艺术形式，在发展过程中却并未曾承担"印刷"的复制功能，这有别于传统的印刷术与版画艺术形式，而与独幅版画相类似，仅

车轮压印｜1951｜罗伯特·劳森伯格｜综合版画｜42cm×671cm｜车轮压印

作为一种艺术表现手段而存在。二者相比，综合版画也缺乏独幅版画与绘画艺术共同发展的历史与审美特征，而是生于"现代"，浸没于现代艺术的氛围中，成为"现代性"的一种新的版画表意并延续到当代。

"现代性"是一个含糊用语，从一般的意义来讲，可指由启蒙运动为起始的历史时期。在哲学中，一般认为现代性始于 17 世纪笛卡尔（René Descartes，1596—1650）的工作，与纯粹理性的至上和近代自我的自我肯定相关联。依据理性，现代人寻找看待世界的统一的形而上学构架，追求自己主体的独立性，忽视历史、传统和文化的限制，以科学为利器，试图克服和控制自然环境，通过经济利益来衡量美学对象并形成自己的评价。现代性在工业资本主义上升期间是有效的，而对于现代性的批判也从未停止，并已成为社会批判理论、后现代主义、后结构主义和共同体主义的首要论题。每种批判都从某个特殊立场出发并基于对现代性的不同理解，尤其后现代主义者把现代性与后现代性对立起来。

对于西方而言有两种历史，一种是世俗的，另一种是神圣的。世俗历史由过去的事件和一个时间变化过程组成。而神圣的历史是基督教史，这对西方而言是非常重要的和无可回避的，虽然对文化艺术产生巨大的影响，但本文不涉及于此。因为两种历史都涉及了"当代性"，对于世俗的历史，同时代的人与事件均可以成为他们的"当代"的；而神圣历史中的时间凭借其永恒性而是永久的现在，一位信仰者就总与基督是同代人，在其中只有当代性这一种情形。这样，对"当代性"的理解同样是模糊的，及至近期令人迷惑的全球性右翼及民族主义的回潮，而对"当代艺术"的时间范畴亦无统一的意见。在本文中仅

按习惯把现代艺术之后的，自20世纪中期以来的艺术称作"当代艺术"，因为这个时期恰是综合版画艺术的一个蓬勃发展时期，这并非是某种巧合。"当代艺术"已不是基于"图像"的艺术，也不仅是"否定性"的策略，从形式到观念，从物品到虚拟，从事件到日常，从启示到消费，呈现出一种怀疑论的冷漠的"空无"状态。如果我们确认这是当代艺术的生态现实，那么与此相比照，综合版画则是一种传统的艺术形式，虽然它具有开放性、实验性、观念性，且具有表意社会现实的功能。

经历与现代艺术基本同步的诞生与发展，综合版画成为一种"现代的"版画艺术形式，没有历史沉积的形式与语言，没有审美的传统与评价体系，可以将其看作是在现代主义以来各种思潮与观念影响下的版画艺术的一种嬗变，这是在对综合版画艺术进行研究与分析所不能忽视的历史语境。但现代艺术、当代艺术，具有太多的社会学背景，哲学的转向、精神分析工具、非理性主义、观念的介入、政治的议题、否定与怀疑的态度、对日常生活的关注、对新的关系与可能性的探索等，本就没有建构明晰的意义与价值，将综合版画艺术置于如此背景进行分析研究也是我力所不及的。由此，也确立了本文以现当代艺术

萨拉｜1979｜安·特恩利｜综合版画
73.7cm×86.4cm｜绳子、织物
纽约芭芭拉格拉德斯通画廊藏

文化为背景，在传统艺术史与审美框架下的，以综合版画艺术本体语言为对象的基本研究方向。

　　综合版画也通常被看作一种版画的实验形式，一种探索的过程，对版面空间的建构自由开放，几乎没有限制。为版画艺术带来新的语言形式、审美元素及新的内容，也从自身的角度体现了语言的时代特征。上一章中提到本文以第二个范畴为重点研究对象，即主要以材料与媒介建构印版的造型方式。在此范畴中又可分为两个向度，一是"拟像"的以再现或表现客体为主的向度，另一种是以"非拟像"的，以语言本身为主体的表象向度。拟像的向度依然被限制在传统的表象框架中，材料媒介仅作为载体存在，本身不具有绝对的意义。在非拟像中，材料与媒介成为自身的表象，成为绝对的主体，这是综合版画艺术语言的核心特质，也是其与传统经典版画艺术的差异所在。虽然本文主要是对综合版画这一核心特质的研究，但并非将综合版画的概念局限于此，特在此处明示。

Holy…Paris ｜ 2019 ｜沈逸俊｜综合版画
52cm×37cm ｜拼贴、实物转印
版画系 第四工作室藏

非常像丨2015 丨张韵雪丨综合版画
32cm×43.5cm 丨塑形膏、大头钉、塑料片、毛线
版画系 第四工作室藏

残破的风景 （四）丨2009 丨傅施娜丨综合版画
33cm×45cm 丨瓦楞纸、金刚砂、胶带、塑型膏
版画系 第四工作室藏

1. 痕迹

马克思（Karl Heinrich Marx，1818—1883）说，自由的有意识的活动恰恰就是人的类特征，正是在改造对象世界中，人才真正证明自己是类存在物。而这一过程，就是人类的文明发展的历史。

人类文明的历史，通过遗迹、语言与图文而延续至今，印刷术的诞生使图文的存留与传播得到了极大的推动，从而也深刻地影响到人类社会的发展，毋庸赘言。随印刷术的发明与发展，作为印刷图像的版画从此走入人们的视野，成为一种重要的文化载体，也催生出一种新的表象的艺术形式。相比印刷术的历史，遗迹则可追溯到更久远的年代，追溯到人类的起源，比如原始人类的足迹、岩刻、工具、器皿等。所以遗迹——我这里主要指作为其中一类具有物质肌理的"痕迹"——带有一种比印刷图像更加古远的心理意向。作为实物形式存在的痕迹与绘画的和印刷的图像不同，始终保持自己的原真性，并非是一种副本形式，即便是通过印刷手段成像。比如中国传统的拓印术，常被作为一种对古物遗迹的存像手段，可以视为一种原始印刷技术对痕迹的成像与对痕迹的

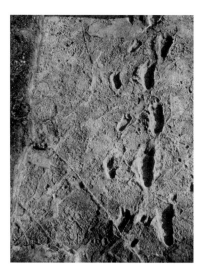

人类足迹 ｜ 1976 年发现 ｜ 坦桑尼亚 ｜ 形成于 370 万—300 万年前火山灰中

动物岩刻 ｜ 2.5 万年前 ｜ 葡萄牙科阿峡谷佩纳斯科萨

无题｜年代不详｜克莱尔·纳什｜综合版画｜60cm×40cm｜独幅印制

复制。但是拓印或磨拓始终是"副本"而非印刷的"复制"，它始终指向作为原本的"痕迹"，是"物"自身的显现。

痕迹在传统版画艺术中被称为"印痕"，既是一种审美要素，也是版画作为"间接性"艺术形式的表现特征。版画印痕来自两方面：一是源于技法语言；二是源于作为载体的物质基础的"版"，如木版的刻痕与木纹肌理、石版的颗粒与水纹、铜版的干刻与蚀刻、丝网的匀质化与空型等，不同的印痕形成了不同版种的语言特色，也形成了不同的版画审美形式。传统版画艺术的印痕，可以作为一种审美趣味而独立存在，但是并无表象功能，就像字、词与句子之间的关系，不放在语句和语法的关系中，其本身并不传达意义。印痕通过组织与结构生成图像但并不表意，图像作为意义的载体进行传达，印痕始终存在于向图像的复归中。通过媒介、材料与物品建构的综合版画的印痕更加丰富，除了具有同样的审美趣味以外，还具有双重的表意结构，这是与传统版画艺术的一种本质的不同。一方面通过印痕所生成的图像具有传达意义的功能，与传统绘画和版画相同；另一方面，作为物质基础的"材质"的痕迹始终在场，不因图像的存在与表意而消逝。形成一种在图像表意之下的暗喻结构，一种痕迹自身

无形宝藏（四） ｜ 2009 ｜于春艳
综合版画 ｜ 46cm × 31cm ｜ 塑形膏、金刚砂
版画系 第四工作室藏

的显现，一种图像与痕迹的张力与互返关系。

与摄影相比，绘画、版画都是一种"虚构"的艺术。后者对事件与客体的描绘是再现或记录的，即便所描绘的对象是真实存在的，比如写生的作品，同样如此，并不能说一幅作品就是"那个"。摄影则具有这种功能，摄影并"不存在"，摄影指认的就是"那个"，摄影无法摆脱对象，所以摄影成为"证据"。痕迹也具有这样的功能，可以指认一种"行为"的存在，作为一种"物证"。综合版画在通过图像进行表意之外，总隐含着对现实的指认，将自身与现实纠葛在一起，成为一种双关语。基于"痕迹"，印制出的综合版画作品可以说与摄影——尤其与"蓝晒"——有一定关联性，均可称为"物影"成像。

"痕迹"也是对时间的反向指正，对曾经存在的事物、发生的行为的追索。所以，痕迹总是指向过去，引导思维重建过去的时光。综合版画的痕迹语言仅是借用了现实世界的痕迹的意向，并非是建立一个现实的叙事，仅具有指向过去时间的逆向性。在媒介所形成的肌理中，在材料的形态中，在物品所携带的

信息中，蕴含着一个已经真实发生过的世界。与传统版画相比，这种时间性不仅是来自图像，而且是来自材质本身，是一种物质的记忆。对于当代的图像世界，泛滥的图像与无限度的传播，使摄取时间的形式发生逆转，图像的积累不是为了认知和记忆现实，而是将现实图像化然后忘记。作为基于现实的物质"痕迹"的综合版画，在传统绘画与版画叙事作用逐渐耗尽时，对被图像掩盖的"拟真"世界提出了新的版画的解蔽策略。

图像是"透明"的，无论是绘画、版画还是摄影，通过再现或模拟一个客体、表现构建自我主体，传达意义与理念。图像本身唤起人们的经验与联想，图像的象征与隐喻引起思考与追问。人们穿过图像的表征，直达想象与意义界，不管这是一个清晰的还是模糊的世界。而综合版画，不管作为图像的痕迹还是作为痕迹的图像，始终在相互自反中指向自身，也将感知与思维限固在这种循环内，难于达成既有的认知模式所导向的意义界，成为一种不透明的显现。

2. 非拟像

拟像是一个既传统又当代的术语。在此说其"传统"主要是指艺术中尤其绘画所创造的幻觉的世界；说其"当代"则是指当下的网络世界与虚拟现实的环境中，不仅改变了艺术的形式与内核，而且深刻改变了人与现实的关系。传统绘画的领域，借助对宗教仪礼的依附，借助科学的对客体的反映，绘画艺术建立了自身的合法性与把握世界的模式；自以摄影术为代表的机械复制时代以来，则以"为艺术而艺术"的神话，创造出新的艺术主体与表意空间。

我在本书中使用的"拟像"主要是指绘画，包括版画艺术在内的，在二维平面上实现视幻觉的范畴，这可以包括从原始绘画直到当代的同一模式。尽管各时期绘画所呈现的技术与风格不同，且具有不同的社会文化背景，但通过对对象的模拟进行表意是其同一的模式，不管所模拟的是外在的客观对象还是内在的情感与精神的"心象"。文艺复兴以来，西方绘画走上了"科学"道路，借助透视、解剖、明暗与暗箱等方法与工具，在二维平面上模拟出"真实"的空间与形体。摄影术诞生颠覆了这种对客观世界的模拟方式，由此绘画的内容与形式发生了改变，但是这种变化依然被一些理论认为是有所"依据"的，绘

画依然本质上以一种"同构"或"对等物"的形式，来表达一种与世界的关系。以上是对我在本书中使用"拟像"一词的范畴的简略说明，相对局限于传统的理论框架之内，也是为分析综合版画与传统绘画差异所做的基础铺垫。在此，我希望提及鲍德里亚（Jean Baudrillard，1929—2007）关于"拟像"的理论，尤其他对西方后现代文化现象的分析与阐述，同样有利于我将综合版画与西方当代"拟真"世界相区别。

鲍德里亚的"拟像"理论认为，拟像就是游移和疏离于原本，或者说没有原本的摹本，它看起来已经不是人工制品。例如，互联网时代任何艺术形象都可以被转化成影像在网络上传播，这些被无限复制的"拟像"已经开始在历史中脱胎而出并占据主宰。这种拟像虽然还是"反映基本现实"，但进而会"掩饰和歪曲基本现实"，继而又会"掩饰基本现实的缺场"，最后进行到"纯粹是自身的拟像"领域，不再与任何真实发生关联。拟像创造出人造现实或者第二自然，大众看到的不是现实本身，而是脱离现实的拟像世界。鲍德里亚考察了"仿真"的历史谱系，提出了"拟像三序列"说。他认为拟像的第一个序列时期是仿造，是从文艺复兴到工业革命时期的主导模式，这一序列的类像遵循"自然价值规律"，也就是承袭了亚里士多德（Aristotle，公元前384—前322）以来的"模拟说"，这一时期的仿真追求的是模拟、复制自然和反映自然。拟像的第二个序列是生产，生产是工业时代的主导模式，这一阶段拟像遵循"市场价值规律"，仿真受价值和市场规律支配，目的是市场盈利。第三个序列的仿真是被代码所主宰的时代主导模式，此时的拟像遵循的是"结构价值规律"原则。在鲍德里亚看来，这一阶段拟像创造了"超真实"，传统的表现反映真实的规律被打破，模型构造了真实。"拟真"不同于虚构或者谎言，它不仅把一种缺席表现为一种存在，把想象表现为真实，而且也潜在削弱任何与真实的对比，把真实同化于它的自身之中。

绘画艺术，不管是理解为模仿的、再现的、表现的，还是具象的、抽象的艺术形式，都可以被称为一种"制象"术，最终呈现为图像，呈现为"物象"或"心相"的模拟。版画同样如此。虽然我并未把以"拟像"作为表现方式的综合版画形式作为本书的研究重点，但是即便在此种类型中，使用媒介材料所塑造的图像依然有别于绘画，有别于注重笔触与肌理的绘画语言。在由色料堆

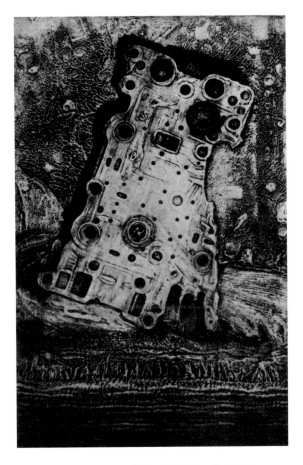

着陆｜1973｜阿诺德·维斯特卢｜综合版画
36.6cm×24cm｜纤维版、线路板、铸模

蓝色地狱Ⅱ ｜ 2003 ｜ 布伦达·哈提尔
综合版画 ｜ 48cm×45cm
嵌入的植物、石膏、金刚砂

积或制作了肌理的绘画中，色料与肌理是图像的承载物，是图像的一部分，并不是独立的表意元素。在拟像的综合版画中，即便媒介材料构成图像，承载图像为图像服务，但其自身的物性依然得以显现，而成为与图像并列的表意元素。

拼贴（Collage），作为一种新的绘画形式，使用了媒介与材料，打破了传统绘画的平面空间和表现技术，拓展了表现方式，也为以拟像为目的的绘画艺术提供了新的可能性。综合绘画，同样作为一种新兴的绘画形式，对媒介与材料的使用更加多元和丰富，而且更具有材料自身的意味，已不局限于"绘画"的范畴中，但我认为其仍然是绘画的，一个新的绘画的方向，因为最终所呈现的依然是图像。与以上两者相比，综合版画并非拼贴的材料，并非使用的媒介的直接的呈现，而是通过"印刷"的方式转译而成的图像，这相异于传统版画，像相异于绘画一样。

以媒介材料或物品为语言的非拟像的综合版画是本书研究的重点，这在上文已经明示过。这种类型的综合版画可以分为使用自然材料、使用人工材料和使用物品的三种基本构造模式，暗含了人与自然的、生产的、社会的隐喻关系。在呈现方式上，并不采用绘画的拟像形式，而是将材料经过不同的处理与组合，即通过材料呈现的图像进行表意，不仅显现出作者的创作意图、媒介本身的实质，而且也呈现出其作为符号的隐喻功能。这从本质上区别于绘画与版画的"拟

像"模式，传统版画艺术的物质基础不作为表象的因素，仅作为承载物，不显现自身。新兴的拼贴艺术与综合绘画虽然展现材料与物质自身，但这是一种直接的呈现，并非综合版画通过"印刷"转译所呈现的"非拟像"的图像模式。

对鲍德里亚而言，仿真的第三阶段已不是对于自然与真实的模仿，这种"拟像"对自身的无限复制与传播，形成了"拟真"的新世界。在这个虚拟的世界里，一切对所谓客观真实的拟像几乎成为不可能，这也是传统绘画艺术失去原有合法性的重要原因。于我而言，综合版画艺术，或由其发展出的实验性与探索性的版画艺术形式，借助与现实重新构造出的关系，不失为一种对抗这一"拟真"世界的新方式。

飞游 | 2008 | 孙璐漫 | 综合版画
51cm×37cm | 塑型膏、胶带、纱布
版画系 第四工作室藏

佚名 | 年代不详 | 综合版画 | 35cm×32cm | 线绳
版画系 第四工作室藏

3. 绵延

　　艺术具有时间性，比如摄影可以看作一种瞬间的或捕捉瞬间的艺术形式，在绘画与电影中的时间性更加复杂。不仅对艺术中时间与空间的研究在西方是一个非常重要的主题，"时间"也是最难以理解且讨论得最充分的哲学论题之一。时间牵涉到用以前、之后，或是用过去、现在和未来来谈论事件的发展和排序。时间通常被想象为一种迁移或流淌着的溪流，但是这引来了迁移神话的批评。时间一般被认为是一维的并且有不可逆的方向，但不清楚的是究竟是什么给时间以方向，是否能有反向时序，或何以说明过去和未来的不对称性。柏拉图（Plato，Πλάτεων，公元前 427—前 347）认为时间是被创造出来的，是永恒的运动映象。亚里士多德在《物理学》中表达了许多关于时间存在的困惑。康德（Immanuel Kant，1724—1804）论证时间像空间一样，也是一种直观形式，认为我们的数学知识取决于与这些形式的关系。康德在他对范畴及其经验应用的论述中，给时间以一种关键的作用。柏格森（Henri Bergson，1859—1941）区分了理智化的物理时间和绵延，认为后者作为意识时间是时间的真实本质。麦克塔加特（J. M. E.McTaggart，1866—1925）对于时间实在性的著名抨击曾经

花童 ｜ 1976
约翰·伊勒 ｜ 综合版画
30.5cm × 30.5cm ｜ 材料不详

盔甲纹样 ｜ 1975 ｜ 黛安·辛普森 ｜ 综合版画
76cm×73.6cm ｜ 织物、彩虹上色

是争论的热点话题。另一个持久的争论涉及时间是绝对的还是关系的。海德格尔（Martin Heidegger，1889—1976）对于时间性的论述对他关于人类的论述是基本的。在存在主义中，时间通过其与人类经验问题的联系，被设想成更为主观的东西。而这些问题都在艺术中得以探索、表现与讨论，如未来主义与贾科梅蒂（Giacometti Alberto，1901—1966）的绘画，霍克尼（Hockney David，1937—）的照片拼贴，电影《低俗小说》《源代码》《信条》等，以及影视剧常用的"穿越"模式。我认为，对于多数人的感知而言，"时间"则更接近牛顿的"绝对时间"，即一种绝对的、真实的和数学的时间，均匀地流逝，与一切外部事物无关，并非一种相对的钟表的表象的时间。

　　不管作为人类的认知形式、自我表达或对世界的表象的艺术，自然包含着时间性。就绘画而言，至少包含着制作的物理时间与内容所提供的"历史"时间，后者是一种象征性的时间。虽然绘画使"凝固"的瞬间成为永恒，但受到内容的制约，可分为线性的时间、自然的循环时间、可编辑的时间以及无时间等结构，而传统的版画艺术与绘画共有同样的时间性。

　　作为一个时间概念，"延绵"通常是指事件始末之间的时间距离。柏格森

将绵延与物理时间相对，将其作为他的哲学的中心概念。物理时间是指我们的普通时间观念，它没有界限，由单位时间或瞬间组成。物理时间被空间化和理性化了，因此可凭借测量仪器或测量工具予以测量和定准。这种空间化或数学化的时间观念能使人们固定事件的发生时间，但其本身则是空洞的和同源的。而柏格森所谓的绵延或纯粹绵延是指内在体验的时间，是指一种前后相互渗透的无空间的意识流。绵延由深层的意识状态构成，只适用于个人而非外在事物，其结果会引致自由意志。我们只能通过直觉而意识到绵延，这是一系列没有量性差异的质性变化。绵延是异质的，而非同源的。倘若把自我的概念当作一连串心理状态的话，那么，表层的自我可从物理时间中见出。绵延则表现深层自我的生命本质，唯有源于绵延的行为才是自由的。

在绘画作品中，由凝固的瞬间展现出时间性，之前与之后，记忆的与想象的，所以对于绘画与观者而言永远都不是"瞬间"的，而是一种时间的延绵。在抽象作品中没有所谓瞬间，也没有时间性，但具有内容与主体意识的延绵。与绘画不同，在摄影艺术中时间具有"确定性"，一个被记录下来的确定的"瞬间"。这种瞬间虽然同样暗示了一种线性的时间延绵，但基于摄影的"真实性"，这种确定的时间性成为其本质的结构。绘画与版画中的时间性产生于内容并受内容制约，由凝固"瞬间"所暗示的时间的延绵，就像连续视象的暂停或定格，即客体所发生的起始之间的连续的时间性。虽然综合版画由媒介、材料及物品所呈现的客体同样具有绘画中的延绵，但是首先，它的显现很难说是一个"瞬间"的凝固，更接近一种呈现的过程，一种不断的涌现。其次，由材质中介所显现的更接近于被抽象化为"符号"的形式，这样它也失去了作为延绵的起始点，成为一种无尽的延绵。

在当代西方，人们对历史的态度有很深刻的相似处，一种失去深度的浅薄，在人们的心目中，历史的过去消失了，历史的未来和任何重大的变革的可能性也已不存在，历史只存在于纯粹的形象和幻影，永远是"现在时"的异常欣快和精神分裂的生活。在当代历史和风格的折中主义中，尤其在当代艺术中，过去变成了一个纯粹死亡的仓库，里面储满了你可以随便借用或者拆卸装配的风格零件，形成一种东拼西凑的"大杂烩"的观念与显现，历时性的时间向度消失了。

当代或后现代主义的时间本身可用"精神分裂"的病理来说明，这也是西方后现代文化理论中一个非常流行的主题。目前理论中对精神分裂症的诊断或解释并不仅仅是模糊不清的隐喻，而是力图对这种症状作出一种精确的语言表述，认为它是"符号链的断裂"，是纯指符的逻辑。精神分裂症患者的头脑中句法和时间性的组织完全消失了，只有纯粹的、孤立的现在，过去和未来的时间观念已经失踪，只剩下永久的现在或纯的现在和纯的指符的连续。用詹明信（Fredric R. Jameson，1934—）的话表述，即后现代主义是指符和意符的分离和意符的消失。在当代艺术中，零碎的、片断的材料永远不能形成某种最终的"解决"方案，只能在永久的现在的经验中给人一种不稳定的、非连续的、多重叠合的感觉。

"拼贴"本身既作为一种表现技法，又是当代艺术的一种建构模式，并借此反映出西方大众的精神生活状态。综合版画吸收了"拼贴""并置""叠合"与"混搭"的修辞策略，不仅可以被看作当代社会文化现象的一种表象，还可以被看作一种共时性的建构模式，一种版画对当代西方社会现实与艺术发展进程的深度共振，一种时间碎片的集聚，一种传统图像中共有的延绵的崩塌。

遗迹 II ｜年代不详｜伦诺克斯·邓巴
综合版画 ｜ 43cm×45cm ｜ 材料不详

印象 ｜ 2007 ｜ 李丽军 ｜ 综合版画 ｜ 43cm×31.5cm ｜ 木板、塑形膏、底纹纸
版画系 第四工作室藏

4. 叙事

　　叙事，通常是指文本如何使事件、背景、人物和视角相连通的理论，并逐渐发展成一门深广的科学。简单而言，每一个叙事都有两个基础部分：故事，指事件的内容或串联及存在物；话语，指内容赖以传达的方式。而西方当代理论更重视后者——叙事形式，一些理论只对这种形式本身进行探讨；另一些则在其中分析出结构算符的历时性拼接，认为正是这些结构算符构成了相关的知识；还有一些对此作出了弗洛伊德（Sigmund Freud，1856—1939）式的"经济学"解释，总之偏向于将故事，即内容作为二级材料处理。同样的事件可以按照不同的方式来排列，形成很多不同的叙事，每一个叙事都强调和排斥了不同的方面。借用此概念对艺术的发展进行分析是很流行的做法，也是西方当代艺术批评非常核心的一个话题。绘画艺术借此，可以简单表述成如浪漫主义叙事、现实主义叙事、现代主义叙事、后现代主义叙事等，也可以从表现语言的角度称为再现的叙事、表现的叙事、抽象的叙事等，从不同的角度与层面对艺术进行叙事分析。

鲁弗斯紫荆的飞行 | 年代不详 | 凯思琳·沙纳罕 | 综合版画
41.9cm×53.3cm | 纸板、磁卡、金属箔

我个人认为,传统绘画包括版画的叙事合法性首先源自对宗教仪礼的依附;其次是对现实世界的"客观"模仿,建立了一种把握世界的方式;最终是作为一种"自律性"形式,但目前这种认识受到了质疑。不管采用何种叙事方式,艺术都折射着时代精神与社会的特征,也就是说叙事形式与时代与社会具有紧密的联系。版画艺术作为印刷的图像,早期主要表现为对绘画的模仿形式,真正作为一种整体的艺术语言和艺术创作手段,大致始于19世纪初。虽然版画艺术具有自己的语言特质与审美形式,但其与绘画共享着同一内核与相同的历史源流,在此使用"叙事"这一概念是非常恰当且富于直观性的,也就是说版画艺术与绘画艺术有相同的叙事形式与合法性的基础。

直至现代主义时期,尽管现代绘画艺术被认为是一种"否定"的叙事,但其叙事形式依然稳定。在西方当代社会和文化中,或称后工业社会和后现代文化中,这种叙事结构开始动摇,宏大叙事——思辨的叙事与解放的叙事——失去了可信性,始至现代艺术的艺术叙事形式同样走向衰落与无效。通常这种没落被看成是"第二次世界大战"以来科技飞跃的结果,造成了从行为目的到行为方式的重心转移;或激进自由资本主义在20世纪中期推行宏观经济与扩大需求市场的策略的结果,这一时期也通常被作为后现代主义的起始期,其间并非没有本质的联系。如在西方后现代语境中的怀疑主义,认为"思辨"对知识而言具有一种暧昧性,思辨机制表明,知识之所以被称为知识,只是因为它在一个使自己的陈述合法化的第二级话语中引用这些陈述来自我重复。这也就是说,关于一个指谓的指示性话语其实并不能直接知道自己以为知道的东西。与此同时,各科学领域的传统界限重新受到质疑,一些学科消失了,另一些学科之间发生重叠并由此产生了新的领域。知识的思辨等级制被一种内在的、几乎可以说是"平面"的研究网络所代替,研究的边界总在变动,形成了新的知识格局。另一种合法化程序来自"启蒙运动"的解放叙事,把科学的合法性和真理建立在那些投身于伦理、社会和政治实践的对话者的自律上。认为科学玩的是自己的游戏,它不能使其他语言游戏合法化,也不能像思辨假设的那样使自己进一步合法化了。这种怀疑的态度是后现代思潮的一种特质,对上述基础认知的怀疑也扩展到其他领域,也对艺术产生了深刻的影响,如最晚近的现代主义艺术的叙事衰落成为一种传统的形式化的模式。

就我个人看来，从叙事的角度而言，传统绘画包括现代主义绘画已经走到了时代的尽头，能做的只是变换内容与意指而已。版画艺术除去自身的语汇之外，所使用的依旧是绘画的点、线、面、明暗、色彩、光影、拟像、抽象等的造型手段，也可以说以相同的结构用不同的语言与绘画讲述了一个相同的故事，只有一种美学上的溢出，当然这也是版画艺术的价值所在。基于传统绘画艺术形式的耗尽与叙事的衰竭，所以，绘画发展出拼贴与综合材料等新形式，而综合版画、独幅版画、数字版画等则是版画艺术在当代语境下的探索，一种版画的当代叙事形式。具体而言，独幅版画分有着绘画的直接涂绘与版画的印刷的机制，是版画的绘画向度，从这个意义上讲并没有超出绘画的实验边界，虽然对版画而言它是一种"逃逸"。综合版画相对更加"当代"，不仅因为它没有独幅版画艺术的可以追溯到文艺复兴的历史，而且它发展壮大的20世纪50年代正与后现代的兴起同步。综合版画艺术中使用的"拼贴"的语言，由媒介痕迹显现的远古的及自然神话的暗指、材料组合的碎片化，由现成品符号指向的对日常的批判，均可谓后现代艺术的典型方式，脱离了绘画与版画艺术的传统叙事模式。

综合版画艺术借由上述在传统版画艺术基础之上的具有拓展与实验性的形式语言，借由后现代文化语境与艺术理论，形成自身既区别于绘画的也同样区别于版画的新型叙事。一种不仅以图像而言说的，并由"象"显"物"的，"物"的自我显现的，一种回归现实批判的，"拒斥"叙事。

试条 ｜ 2019 ｜袁一睿｜综合版画
20cm×29cm ｜ 纸板、塑形膏、胶带
版画系 第四工作室藏

拒绝着你，我很忧伤，I'm a bird, but I can't fly ｜ 2010 ｜ 翟荣

综合版画 ｜ 43cm×32cm ｜ 塑形膏、树叶、拼贴、手绘

版画系 第四工作室藏

艾西斯，船夫和石匠 | 年代不详 | 凯思琳·沙纳罕
综合版画 | 52.1cm×34.3cm | 聚酯板、金属箔、雕刻

5.物自体

综合版画在传统凹版原理的框架内，引入了"媒介材料"与"物品"的实体，通过加法的逆向操作建构版面形态，形成凹印的制版原理。虽然通过印刷最终形成图像，但是这种图像并非上文所讲的"拟像"，或尽管在拟像中，却始终保留着作为实体的"物"，"物"始终存在于"象"之后，也可以理解为一种不在场的在场，这是与传统版画艺术的一种本质的差异。

在一般意义上，"物"是指任何一项可以表示或命名的东西。它可以是形而上世界的组成部分，包括本体与属性、本质与偶性、殊相与共相、具体与抽象的对象。一个物质性的物体是一件物，一个数、一种关系，或者一幅幻象也是物。在此意义上，"物"与"存在"或"实体"同义。在狭义和专门意义上，物具有自身的同一性，具有性质和关系，物的这种概念近似于实体或对象的概念。在句子中，物与其说是由谓语来表示，毋宁说是由主语来表示，这反过来又引导出赋予物的种种属性。在不同的理论语境中，物或是指弗雷格（Friedrich Ludwig Gottlob Frege，1848—1925）所谓的"专名的对象"，或是指奎因（Willard Van Orman Quine，1908—2000）所谓的"约束变量的值"，或是指斯特劳森（Peter strwson，1919—2006）所谓的"个体"。而我在此处所关注的物主要是指狭义上的物，从本质上说，这种物是可见的时空实体，是具体的可感知对象。具体到综合版画艺术的语言，是指其所引入的自然的材料、人工合成的媒介以及日常物品。这些"物"不仅是表达的载体与成像的中介，其自身也是一个表意语素，图像之后的物的存在。

"物体"可指一个人的物质构成物，与心灵或灵魂相对（即身体或肉体），身体的存在不依赖于人的思想。然而，在传统上，尤其在宗教教义中，身体被看作坟墓，被看作灵魂追求纯粹精神存在的障碍。许多当代哲学家力图依据同一性、还原及伴随性来解释身心关系。"物体"也指"物质对象"，更普遍而言是"物质"的同义词。在笛卡尔看来，作为物质的物体等同于广延，"如果一个实体是局部广延的直接主体，是以广延为先决条件的形状、位置、局部运动等偶性的直接主体，这个实体被称作物体。"[笛卡尔：《哲学著作集》（科庭汉姆等译），1984年，第二卷，第114页。]

片段｜1970｜奥费利娅·加西亚｜综合版画｜40cm×52cm｜木板拼接

　　而"物自体"是康德的术语，可与"本体"交替使用，是指独立于可能经验的条件并超越合法地运用范畴的事物。物自体相对于表象或现象，后者是向我们呈现出的事物。"空间现象之先验概念批判性地提醒我们：在空间中没有任何东西是物自体；空间不是属于物自体，作为其固有属性；对象自身对于我们是不可知的。"（康德：《纯粹理性批判》，A30。）既然现象世界是唯一可能的知识对象，物自体是可思维的，但不可知。康德在使用这个词时特别强调要把它作为感性的真实相关物。先验唯心主义的中心论题是：在经验中给予我们的对象只是物自体的现象。尽管物自体不能通过我们的感性表象而认识，

但我们必须设定它们，因为如果没有东西在显现，也就没有现象。这是康德哲学的一个独断的论点，因此为后来的哲学家所批判。

综合版画与其他绘画相比较而言，比如综合绘画或拼贴画，并非是对媒介材料与物品的直接呈现，更不是模拟一种对象，而是一种"转译"，一种对物体的形式化，这也使综合版画更加具有"实存"性。我将这种转译的方式称为"物影"，就像世界对照片的"光蚀"，但更加含蕴意义，因其借助了绘画艺术对客体的形式化与抽象化。当综合版画的印版建构完后，不管你用的是自然材料、人工合成媒介还是现成物品，便脱离了艺术家的意识，也不依赖于所成之象，而成为一种类似自在自为之物而超出了传统版画艺术的"图像"的界域。

一般而言，自在与自为或与自在自为并无区别；说某物是自在的，意思是它至少主要地独立于其他事物，有着不与他物相关的自身本质。对于综合版画而言，这个他物首先当然是指印出的图像，而综合版画的印版并不仅以其图像为目的或显现，图像返指出印版的自在的存在；其次是指传统版画的语言形式。自在相应于希腊词 kath'h auto 或 to auto，柏拉图用来指他的形相或形式。在这个意义上，如果我们把一事物作为是自在的，那么我们就把它看作与我们的意识无关。虽然我不能说建构成的综合印版形态完全脱离了创作者的意识，但其建立的物料基础确实具有这类性质，并非完全由创造者所创造，它同时携带着物的自身属性及其所隐喻的意义，这些只能被艺术家所利用而无法彻底改变。而黑格尔（Georg Wilhelm Friedrich Hegel，1770—1831）把自在与自为 [德语词：fur sich] 相对比，即自在是本质上或内在地潜在，未反思的和未展开的，而自为是现实的、反思的和展开的，自在是潜在的和自我统一的，而自为是展现自身和外化自身的。但黑格尔的自在自为 [德语词：an und fur sich] 是作为事物完全的发展状态，自在和自为在其中得到统一，事物达到完满状态。他并非指单独的物自体，而是事物从自在存在发展为自为存在，并告终于自在自为的存在的过程。这种发展过程按照黑格尔的正题—反题—合题的辩证模式，"概念自身首先只是为我们的存在，如同自在存在的共相一样，其否定是自为存在，因而第三者是自在和自为的存在，即经历了推论的一切环节的共相，但第三者也是结论"（黑格尔：《逻辑学》，I，iii，3）。

明星影院 | 1976 | 伯纳德·让蒂 | 综合版画
66cm×54.6cm | 石膏、聚合物、布冲压圆、铝、锡箔纸

年轮 | 年代不详 | 瓦尔·福尔摩斯
综合版画 | 43cm×40cm | 绣花棉、纸板

红场的侵蚀 | 1962 | 汤姆·弗里卡诺 | 综合版画 | 50cm×64.8cm | 纸板、塑型膏

6. 双重客体

　　客体一般是指在一定的社会历史条件下人的实践和认识活动所指向的那一部分客观实在，包括可感知或可想象到的任何事物，也包括思维开拓的事物。例如艺术家所面对的既可能是客观存在的对象，也可能是想象的事物或一个理念。客体有两个主要特征。一是客观性：客体是客观物质世界的一部分，具有不以人的主观意志为转移的客观实在性。客观性从属于对象，也就是客体，而不从属于作为主体的人自身。客观性也从属于不受偏见或偏好的限制或歪曲的信念或感觉。人对信念的确定可以是客观的，人们的判断本身也可以是客观的。一个理论或一个判断，如果与外部事实相符或能够通过合理的方式被确定为真或伪，就是客观的。但有时这两种意义上的客观性彼此相关联，因为一种理论可被合理地判断是由于它与事实相符，但更多的情况是，一种理论是抽象的和观念化的，不与任何事实直接地或明显地相符。在后一种情况下，这种理论如果它能合理地被证明为正确的，它就会被视为是客观的。这种情况在艺术史的发展过程中，尤其在现实／现代主义的争锋中，表现得尤为明显。二是对象性：客观事物成为认识客体，不仅是由于它的客观实在性，更重要的还在于它同主体发生具体联系，成为实践对象，进而成为认识对象，如马克思认为，艺术是把握客观世界的一种方式。

半音赋格｜年代不详｜多洛斯·克莱因｜综合版画｜29cm×45.7cm｜塑型膏、纱布

地图·世界·碎片·微观·混乱 | 2011 | 刘亮
综合版画 | 23.3cm×31cm | 硬币、骑马钉、砂纸、塑形膏
版画系 第四工作室藏

　　与客观性相关的术语是主观性。从本体论上讲，主观性是一种存在的方式；在这种方式中，一个事物的存在是由于它为一个主体所感知或体验。就认识论而言，一种知识陈述，如果确定其真值，须给对这一见解具有第一人称观点的人以首要性，它就是主观的。虽然主观性被认为是不可避免的，但是如果这种首要性代表的是与客观事实无关的个人的看法、偏见及喜好，也通常被认为是不合理的。另一方面，主观性的首要性不仅限于个人的经验，它也可通过作为历史和文化人物或作为特定教育和训练的结果的个人的观点而得到证明。然而，在确定如何对待个人与社会文化的见识，社会发展目标及道德的、宗教的和审美的态度等方面的主观性却是困难的，尤其对于艺术而言，使关于艺术的价值与功能的讨论陷入两难境地。过分强调主观性会导致相对主义与极端个人化的艺术，而消除它又是不可能的，即便对于具有广泛社会学背景与政治性的当代艺术而言。

　　而主观性与客体的关系是艺术的一个根本性问题，决定着艺术的形式与内核。主体对诸如知觉、道德和美学的判断与经验提供主观的东西，而判断与经验的对象则提供客观的东西。主观的认知倾向于各种主体的不同，艺术家因人

阿什利坐标 | 年代不详 | 莎拉·莱利 | 综合版画
20cm×25.5cm | 胶带、绳线、网纱

而异，而客观的东西则表现为提供普遍一致的基础与素材，并不因艺术家的主观认知而改变。主观的看法也被称作"内在的看法"，即它涉及了主体本身的状态，而作为主观对象的客体，则抽去或超越了与主体有关的因素。一件艺术作品，只能是对客体的一种反映，不管是模仿的还是表现的，具象的还是抽象的，仅是对客体的转译或同构的形式，无法改变客体，艺术家也仅能通过作品对客体进行主观的加工和处理。

一件艺术作品，可以看作由作为主体的艺术家对于"客体"——有关现实

的、历史的、社会的，或自然的一个艺术和感知的语码的领域。艺术家并非要把形象表现得与客体一样，而是要制造和强调一系列的关系，然后使我们再感知到这些关系与构成我们对客体的知觉的那些关系之间的相似性。这是一组组二元对立之间的相互匹配，而不是客体本身。不同视觉风格与艺术语言本身的"言语系统"，被看作一种复杂的非语言感知的对等物。通过色彩、光影、线条以及构成，艺术家创造出艺术形象，不管是具象还是抽象的，"主观"还是"客观"的，这里主要指绘画艺术，包括版画。除艺术家所面对的客体对象，被完成的艺术作品成为艺术家创造出的"客体"，通过这个客体形象传达理念，我称之为第一重"客体"。即便是引入了材料及其所表意的符号的拼贴艺术，也均可包括于内。综合版画同样制造图像，通过图像进行表意，即第一重"客体"。但综合版画中的图像源于制版过程中所使用的材料媒介及物品，"象"之后隐匿着"物"的存在，二者伴生在一起不可分割。不同于传统版画的呈现方式，综合版画图像始终作为"物"的显现，我将之称为第二重"客体"，由此形成了综合版画艺术具有双重客体的独特的语码系统。

奎因（Willard Van Orman Quine，1908—2000）所谓的"约束变量的值"，或是指斯特劳森（Peter strwson,1919—2006）所谓的个体。而我在此处所关注的物主要是指狭义上的物，从本质上说，这种物是可见的时空实体，是具体的可感知对象。具体到综合版画艺术的语言，是指其所引入的自然的材料、人工合成的媒介以及日常物品，这些"物"不仅是表达的载体与成像的中介，其自身也是一个表意语素，图像之后的物的存在。

"物体"可指一个人的物质构成物，与心灵或灵魂相对 (即身体或肉体)，身体的存在不依赖于人的思想。然而，在传统上，尤其在宗教教义中，身体被看作坟墓，被看作灵魂追求纯粹精神存在的障碍。许多当代哲学家力图依据同一性、还原及伴随性来解释身心关系。"物体"也指"物质对象"，更普遍而言是"物质"的同义词。在笛卡尔看来，作为物质的物体等同于广延。如果一个实体是局部广延的直接主体，是以广延为先决条件的形状、位置、局部运动等偶性的直接主体，这个实体被称作物体。"[笛卡尔：《哲学著作集》(科庭汉姆等译)，1984 年，第二卷，第 114 页。]

拼凑的梦 ｜ 2008 ｜汪晓丹｜综合版画
46.8cm×32cm ｜ 线绳、透明胶带
版画系 第四工作室藏

7. 日常

现代主义以来，艺术的方向发生了转向，应和着西方垄断资本主义的社会结构，艺术的内容与形式也随之改变。"现成品"的出现及 20 世纪中叶波普艺术及大众文化的泛滥，使艺术与生活的边界开始模糊，"日常"进入艺术的视野，艺术也借助对日常的批判得到新的发展。对于将"物品"作为表现元素引入的综合版画艺术，这种对日常的关注及通过对日常的表现所进行的对当代西方社会结构与经济关系、文化与政治的批判，为综合版画艺术提供了时代的内容与形式。这也是综合版画艺术发展历程的特殊社会文化背景，使之获得了相较于传统版画，甚或绘画艺术更加有利的视角与分析工具，与当代文化艺术联系更加紧密。

海德格尔使用"日常性"（或"平均性"）来表示平常的和没有做区分的生存方式。人们就是以这种方式度过绝大部分的生活时间，并从世界取得与自己有缘分的一切东西。它是人类生活的平均样式，在其中缘在 (Dasein) 对自己的可能性懵然无知。海德格尔在《存在与时间》第一部分冠以"对于缘在的准备性的基础分析"之题，就意在显露出这个人们最熟悉的存在方式的复杂和神秘的特点。对于缘在的日常性的分析提供一条揭示缘在的本质结构的道路，因为在日常生活中，我们已经对于存在本身有了某种模糊和平均化的领会。海德格尔用"在此世界之中存在"(Being-in-the-world) 来描述我们日常的形势。这

冷力量 ｜ 1970 ｜ 罗伯特 · 布罗纳 ｜ 综合版画 ｜ 50cm×75.6cm
电路板、正反面以不同的颜色分别印刷，合成完整的图像。

电路板 | 凸印

日常性由三种沉沦的方式构成：闲聊（无根据的领会和解释）、好奇（一种从平均理智移向在闲聊中阻塞领会的倾向）和双关（不能将真切所知与不真切所知区别开来）。"因此，缘在的'平均化日常性'能被定义为'在此世界中存在'，这种存在（同时）是沉沦和透露、被抛和投射；对于它来讲，缘在最切身的'能存在'是一个问题，不管是在缘在与'世界'的遭遇中，还是在缘在与他人的共同存在之中，都是这样。"[海德格尔：《存在与时间》（马库阿里和罗宾逊英译），1962 年，第 225 页。] 海德格尔从对日常性的诘问中将存在及其意义追索到时间性，"日常性"只作为一种现象与缘起。

20 世纪以来，西方思想界逐渐摆脱"纯粹理性批判"及上述海德格尔的纯哲学的思想方法，出现向"日常生活批判"的社会学的转向。对于"日常"的分析与阐释，我个人更倾向于用马克思主义的方法。一些西方马克思主义思想家利用马克思哲学观点，对当代资本主义消费社会进行多方面的探索。其中列斐伏尔（Henri Lefebvre，1901—1991）关于日常生活的批判，作为一种具有代表性马克思主义的文化哲学理论，产生了巨大的影响。其分析阐述的现象，在一定程度上同样可以对当代艺术的一些特征以及中国所面临的一些社会问题和文化问题进行有效的解释。列斐伏尔作为为数不多几个发展"现代"马克思主义理论的哲学家之一，追求马克思主义理论的"具体化"与"当代化"，寻求把马克思主义作为探讨我们周围日常生活的一种方法。这个研究必然涉及马克思主义的哲学观念，首要的是有关异化的哲学观念。列斐伏尔对西方现代世界日常生活的异化特征做了这样的解释：日常生活不再是"私人的"，而是社

会的；日常生活不再带有个性，而是受到商品、货币、技术支配的；日常生活受到媒体、经济利益与符号的控制。人们消费的不再只是物品的使用价值，人们消费的是符号本身，符号替代物成了主体，符号价值大于使用价值。他阐明了日常生活的异化正在引起西方当代文化革命。

首先，列斐伏尔主张关注"本真的"日常生活，他使用青年马克思的异化劳动理论，深层次地研究西方工业文明和官僚制度所导致的"一般人"日常生活的异化，具有非人性化的特征，剥夺了日常生活的权利。列斐伏尔认为，不平凡的事情主导了我们的文学、艺术、历史、哲学，以致我们总是规避日常生活，对世俗的东西嗤之以鼻。实际上，正是日常生活，世俗的文化，书写着历史，改变着社会的未来。把纯粹思想与日常生活的感性世界分开，本身就是一种日常生活的异化现象，所以应该加强对日常生活的研究。其次，列斐伏尔对西方"消费社会"，或高度分化的和官僚体制控制下的消费社会进行批判。他强调语言、符号对日常生活参照物的腐蚀，进而让消费控制了日常生活。深入地分析日常生活中的矛盾，批判掩盖了日常生活矛盾的西方现代社会，这对中国当代社会同样具有理论与实践的意义，对中国当代艺术也提供了一种透视与批判模式。"日常生活发现人们像打包一样对待日常生活：一个巨大的机器抓

国王的险途｜年代不详
唐纳德·斯托尔滕贝格｜综合版画｜28cm×20cm
塑料板、胶带、硬币、金属件、标牌、凹版

住劳动者工作之余的时间,然后,把这个时间像商品一样包装起来。人们与群体隔离开,人们相互之间也隔离开,每一个人都住在他那个盒子里,这种现代性安排了他们的反反复复的行为举止。这种机械性还削减了许多基本的行为举止。"最后,列斐伏尔通过揭示现代性与日常生活的关系,现代性的危机和技术现代主义的断言,辩证地分析日常生活的变化,哪些还在延续,哪些中断了,交换价值及与其类似的东西主导了现代社会,进而证明终究会爆发一种西方文化革命,产生出一种新的人类未来的可能性。

列斐伏尔的基本观点是,在最世俗的日常生活里,蕴含着新事物的萌芽。这个论断与西方资本主义社会经济发展状态、现当代艺术流变以及左派将审美与艺术作为改变意识形态进而改造社会现状的最终手段相应和。具体到日常生活的细枝末节,不单是人们的行为模式,每一件"物品"——作为商品的产品及其符号——都折射出经济制度与社会关系,成为一种表意符号。这为综合版画艺术对于实物的引入——超越于"拼贴"的图像的杂糅形式——创造了社会文化的背景,同时也提供了对日常生活批判的形式与合理性,使综合版画艺术具有更加当代的表意结构、与社会实践更加紧密的关系,以及更加明确的艺术功能。

无题 | 2018 | 佚名 | 综合版画
42cm×29cm | 橡皮筋
版画系 第四工作室藏

三、概况与延流

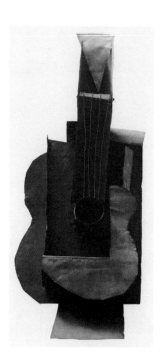

吉他｜1912｜巴勃罗·毕加索｜综合材料
77.3cm×33.8cm×19cm｜金属片、钢丝
纽约现代艺术博物馆藏

综合版画现在已经是一种广受认可的版画艺术形式，这一成果既可归功于现代派艺术的兴起，抽象绘画的出现，综合媒介与拼贴艺术的流行，也可以视作美国与欧洲之间文化的相互作用、全球一体化的新兴市场，以及丙烯族粘合剂制造工业的巨大进步。而更为重要的，则是艺术家们的不懈探索与努力、艺术观念的开放，以及艺术与商品与生活的关系的改变。

书写一部综合版画的历史，是一项几乎不可能完成的工作，因为我们所定义的"综合版画"的出现并不久远，所以关于其起源的文献极其稀少。追踪到所谓的"创始人"虽说并非不可能，但实际上却非常难。因为艺术家们经常在同一时期使用类似的方法与材料来进行实验与创作，所以毫无疑问的是，还有很多我们未知的艺术家也独立开发使用了相似的版画制作方法。另外，综合版画作为一种具有拓展性与实验性的新的版画形式，尚没有建构出自身的审美框架与批评方法，或者说在既定的审美评价体系之外，具有开放结构与新向度。基于资料的有限与方法的缺失，既无法建立一种历史性的陈述，也难于寻求一种有效的批评。在本章中，尽量收集整理与分析展示综合版画的一些早期的起源与发展概况，是一个比较客观的目标。

版画艺术历史悠久，但直到 19 世纪，版画的制作才被西方的艺术家大量运用到艺术创作中，成为一种独立的艺术语言，当然也包括世纪末出现的综合版画。经"版画独立运动"，19 世纪的画家或版画家开始印制限量的版画作品，并以签上名字与日期的方式来将其定义为艺术品而非复制品。同时，席卷欧洲的工业革命也导致了材料、工艺、技术与市场的空前发展，版画工艺的进步与拓展也得益于此，如平版印刷术、照相制版等技术的发明与推广，并由此建立了至今仍在延续的版画艺术传统。

具备基本综合版画特征的技术可追溯到 19 世纪晚期，早在那时一些艺术家就已经尝试利用将粘合剂涂在铜板、锌板或其他板材上，然后以凹版的形式上墨，并通过印刷机或手工将纹理或图像转印到纸张上。虽然仅是最简单的方式，但是通过媒介在版面建立图像，以印刷的方式呈现，已经超出了传统版画艺术语言的构建形式。

已知最早的"综合版画"作品，来自法国雕塑家皮埃尔·罗齐（Pierre Roche，1855—1922），他是罗丹（Auguste Rodin，1840—1917）的学生，也是最早使用媒介进行实验创作以及尝试"综合版画"制作的人之一。把他作为"发明者"是缺乏依据的，没有确定的证明资料，也是极不严谨的，这在历史中并

信与静物｜1914｜乔治·勃拉克｜拼贴｜50.8cm×73cm｜纸张、木炭、蜡笔
纽约现代艺术博物馆藏

早餐 | 1914 | 胡安·格里斯 | 综合绘画
80.5cm×60cm | 粘贴纸、蜡笔、布面油彩
纽约现代艺术博物馆藏

不鲜见。据记载，皮埃尔·罗齐发明了一种被称为"石膏印刷（Gypsographic）"的版画技法，其方法是将浮雕模具上取下来的石膏模件作为"印版"，利用凸版的原理在此"印版"的凸面上墨，然后把潮湿的纸附在上面用手工印刷，最终在纸面形成反转的图像和微微凸起的压痕。我们可以从传统的角度将之理解为"凸版"，但可以肯定的是这绝非偶然，而是有意的实验，因为在19世纪末，版画的理念相当普及，并且成为艺术家创作的一种普遍手段。罗丹也曾制作过铜版画，且水准很高。这种实验虽然沿用了凸版的制作和印刷方式，但对材质的引入与图像构建方式的拓展是不容忽视的且具有开创性的。

在19世纪90年代，皮埃尔·罗齐放弃了这种"未加工"的平整的印版，开始转向对于不同肌理与材质的探索与实验。他在金属板面上添加石膏混合粘合剂的涂层以产生浮雕效果，添加石膏粘合剂涂层以改变印版表面质地，制作出肌理与图像，是向"综合版画"制版方式发展迈出的重大一步，这使得印版可以通过粘合多种材料来建立印刷所需的表面，从而将"材料"媒介引入版画语言系统，实现了综合版画的基础形态。

皮埃尔·罗齐的双色石膏版画 Algues Marines 就使用了以上石膏粘合剂的技法。该画1893年制作于巴黎，并在名为 L'Estampe Originale 的杂志上刊出。

V-2 ｜ 1928 ｜库尔特·施威特斯
综合材料 ｜ 13.3cm×8.9cm
钢笔、墨水、蜡笔描绘，彩色印刷
品、拼贴
纽约现代艺术博物馆藏

两个音乐家的相遇 ｜ 1922 ｜保罗·克利
综合绘画 ｜ 64cm×47.8cm
水彩、油彩转印、石膏、亚麻纱布
纽约所罗门·R·古根海姆博物馆收藏

在出版商安德烈·马蒂（André Marty）发行的《石版、蚀刻与木刻作品集》中收录了74位艺术家的作品，皮埃尔·罗齐的作品也在其中。1970年，唐娜·斯坦因（Donna Stein）在她为纽约市纽约文化中心举行的 L'Estampe Originale 展览项目撰写的目录中写道："罗齐发展了一种石膏版画技术，以在'Marine Algae'中实现浮雕效果。通过使用石膏，他建构了由合成物组成的表面——就像在拼贴版画中那样，并且还可以不通过印刷机来印制。"这是可以找到的皮埃尔·罗齐早期版画实验仅有的可靠文献记录。

但综合版画技法被广泛使用在艺术创作中则是20世纪20年代前后，这得益于现代艺术的发展。在世纪之交的欧洲进行着多种流派的艺术运动，如立体主义、表现主义、超现实主义、构成主义、达达主义以及包豪斯等，这些运动最后促进了抽象绘画的发展、对拼贴的运用和更高层次的艺术实验，而这一发展也标志了一个艺术自由发展的新时期的到来。20世纪初，帕布罗·毕加索

（Pablo Picasso，1881—1973）、乔治·勃拉克（G.Braque，1882—1963）、胡安·格里斯（Juan Gris，1887—1927）和库尔特·施威特斯（Kurt Schwitters，1887—1948）等立体主义艺术家全神贯注于对诸如剪报、布块、盒子封面及标签之类的真实物件与绘画相结合的实验，从而进一步定义了这些素材的物理性与符号学，同时也打破了传统绘画的平面以及"拟像"性。这些拼贴和组合的实验作为一种新的方法，也为版画对概念与技术的革新创造了有利的氛围，铺平了道路。立体派艺术家将拼贴作为一种艺术媒介来使用，对现代艺术产生了巨大的影响，版画也不例外。很多版画家及对印刷感兴趣的画家对此表现出浓厚的兴趣，开始把布料、金属或沙子拼贴起来，使印版拥有新的空间与肌理。

达达主义与超现实主义者的拼贴画与现成品为绘画、雕塑及版画在未来几十年的发展提供了新的方向，拓展了新的形式。包豪斯学院在魏玛时期的"综合训练"课程中，通过独幅版画与综合版画使学员熟悉各种材料与媒介，拓展思维与观念，这在当时是一项非常重要的课程。保罗·克利（Paul Klee，1879—1940）在20世纪20年代初，利用磨拓技法在各种表面上（包括粗麻布、丝绸、锡以及复合板的表面）进行实验，以展现这种新方向可孕育出更多的可能性。英国著名雕塑家亨利·摩尔（Henry Spencer Moore，1898—1986）在20世纪50年代主要以拼贴技法创作综合版画作品。胡安·米罗（Joan Miró，1893—1983）结合金刚砂、飞尘腐蚀法与蚀刻法，在60年代中期到70年代间制作了大量真正意义上的综合版画作品，并曾在中国展出。

在西方一些对综合版画的论述中，有一种将其产生与现代艺术联系在一起的倾向，大意是认为初期的综合版画形态并不完整也缺乏自觉性，是上文所及的诸现代艺术的新形式催生了综合版画的形成。我则更倾向于认为综合版画形式首先是由"印刷"的实验延伸而来，也即其产生依然是建立在版画的范畴中，如皮埃尔·罗齐的实验，而后在现代艺术的启发与推动下完善了自身形态与理念，最终借由波普与拼贴艺术潮流的兴起而发展壮大，成为一种新的版画艺术形式。这也是我将之称为"现代"版画的缘由。当然，另外一些论述与我持相同立场，我的观点并不孤立，但双方都没有足够的证据将对方证伪，且将这种分歧看作是综合版画艺术特质的显现，就如第一章中对综合版画概念的分析讨论所遇到的困难。

坐着的女人 ｜ 1951 ｜ 亨利·摩尔 ｜ 综合版画 ｜ 拼贴、综合媒介
大英博物馆藏

站立的人体 ｜ 1951 ｜ 亨利·摩尔 ｜ 综合版画 ｜ 拼贴、综合媒介

德国艺术家罗尔夫·纳什（Rolf Nesch，1893—1975）似乎是可寻的欧洲第一个在版画中运用"综合"概念的人，这使其成为早期使用媒介材料来制作版画印版的艺术家之一。1933年，纳什以难民的身份从德国逃出并在挪威定居，在此期间他率先实验了具有三维浮雕式的印版模式。他通过将切割下来的金属板块和金属丝焊接到金属印版上，为他的版画作品赋予了前所未有的深度与肌理。为了进一步发展这种艺术语言，他还在金属印版上钻孔并采用缝织的方法进行穿插联结。由于印版的浮雕空间是如此之深，以至于他必须在铜版印刷机上使用多达八层毛毡来获得适合的压力以达到完美的印刷效果。纳什将自己的方法称为"金属凹版"，由此再次表明综合版画隶属于传统凹版画制版原理。纳什的实践为版画印版的制作开辟了新的方式，一种通过"加法"建构的凹版形式，一种使用现成材料作为元素的新的版画语言。他的综合版画作品曾在伦敦大英博物馆展出并被收藏。

圣三一教堂 ｜ 1951 ｜ 罗尔夫·纳什
金属拼接版画 ｜ 81cm×57.8cm
从铜和锌两个印版分别印刷，
铜、锌版经过蚀刻和焊接，钢丝网
纽约普拉特图形中心藏

罗尔夫·纳什是拼贴版画发展中最早的革新者之一。下列照片是 1969 年和 1970 年拍摄于他位于挪威阿尔（Aal）村的工作室中的工作照。

纳什的材料包括铜和黄铜片，用铁剪剪开并进行锤打，以产生丰富的质感。

将金属片焊接到基版上以形成两只鸟的图像，焊料本身会产生粗糙的背景纹理。

用颜料粉与油混合自制的油墨为印版上墨。

一位农民邻居作为纳什的助手帮他印刷金属综合版画。在印制不同深度的印版时，机器压力应进行相应的调整。

将上好墨的印版放在压印机上，六到八块毛毯被用于承印此较深纹理的印版图像。

用刷子或偶尔直接用手将色料涂在印版上。

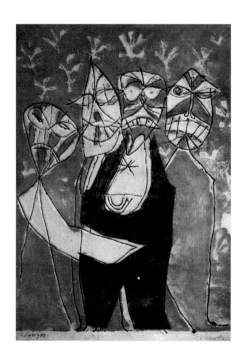

狭隘的资产阶级 ｜ 1937 ｜罗尔夫·纳什

金属拼接版画 ｜ 57cm×42cm ｜ 线条为铜线焊接

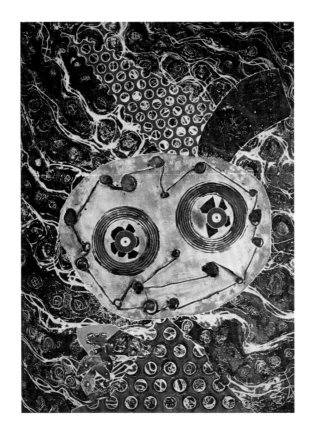

玩具 | 1965 | 罗尔夫·纳什 | 综合版画
57.4cm×42cm | 金属件、打孔金属片、金属丝
沃尔特·巴雷斯藏

　　纳什作为版画先锋革新者所做出的成就在早期鲜为人知，直到 20 世纪 50 年代在美国才得到改变。20 世纪 50 年代早期，美国人迈克尔·庞科·德·里昂（Michael Ponco de Leon）作为富布莱特奖学金的获得者去欧洲游学，与纳什相遇并一起工作，他回国后的实践与推广，使得美国版画业界更加了解纳什的技术与美学方向。回国后，庞科·德·里昂也发展出了自己的金属综合版画。由于印版表面建构复杂且空间深度过大，他自己设计了一台可以垂直施压并输出每平方英寸 1000 磅压力的液压机，这样才能完成印制过程并得到完美的效果。庞科·德·里昂称自己的方法为"拼贴金属凹版画"。但他并没有驻足于此，而是在其后的作品中结合雕塑、照相版和音频等形式，创作出多媒体作品。

山中往事｜1958｜迈克尔·庞科·德·里昂｜凹版拼贴版画
35cm×57cm｜麻布、金属件、金属丝
将现成物体（例如布，冲压金属和金属丝）粘在同样被切割、锤击
和蚀刻的基础金属版上。该版的凹版处和凸版处都有着墨，并在铜
版印刷机上印刷。

英国版画家斯坦利·威廉·海特（Stanley William Hayterb，1901—1988）自幼喜好绘画与版画，1926 年赴巴黎继续他的版画研究，并发展了铜版画技术语言。1927 年海特创立"版画 17 工作室"（Atelier 17），致力于版画艺术的研究与推广，不仅培训出很多版画家，而且将版画介绍给很多从未使用过此媒介的具有影响力的画家与雕塑家，在国际版画界享有盛誉。海特经过二十多年的研究与摸索，于 20 世纪 50 年代创造并完善了"一版多色"的铜版画技法，也称"海特技法"或"粘性印刷法"（Viscosity printing）。这一技术能让单个印版同时实现多种颜色的印刷，即一种"一版多色"的印刷方式，并利用软质滚筒将其发展到凹版上墨过程中，这自然被综合版画家加以借鉴运用。"第二次世界大战"之后，美国成为世界的主导，在经济复苏发展的基础上，艺术也迎来了极具创造力的时代。战争使海特暂时将自己具有实验性的版画 17 工作室从巴黎带到了纽约，并在纽约进行了长时间停留。海特工作室搬迁到这座即将成为世界艺术之都的城市是非常幸运的，很多成名的和新晋的美国艺术家都受到海特创作哲学以及实验版画技术的影响，对版画艺术在美国的发展起到了极大的推动作用。

20 世纪 30 年代中期，女艺术家安妮·瑞恩（Anne Ryan）受到施威特斯

作品的影响而创作出的精致的拼贴画，她将这一媒介扩展到了一种私密领域以及具有独特个性与女性特质的直觉层面上。她常常将一些布料、蕾丝、手工纸，或者有时是印刷品粘贴在卡纸上。在尝试拼贴画之前，她就已经在海特的版画17工作室中进行版画的制作与研究了。这使她自然而然地在版画制作中引入

无题 | 年代不详 | 安妮·瑞恩
综合版画 | 17.8cm×22.6cm | 材料不详
纽约安德烈·艾默里奇画廊藏

了她的拼贴画元素，形成了独具个人特色的综合版画形式。

　　就像拼贴与波普艺术一样，发端于欧洲而结缔于美国，综合版画艺术同样在美国得到更广泛的发展，尤其"二战"之后更为蓬勃。但是二者之间的关系并不清晰，一些意见认为综合版画在欧洲和美国分别发生，另一些理论则认为综合版画艺术诞生于美国，但两者之间确实没有确定的传承证据支持。我倾向于认为综合版画艺术形式分别发端于欧美，欧洲出现较早，而美国更加兴盛。这背后是不可忽略的历史原因与社会现实，20世纪30年代中期，美国艺术已经很大程度上吸收并回应欧洲思想及艺术的发展，出现了新的形势。随战争阴云威胁到整个欧洲大陆，许多著名的艺术家和知识分子被迫从欧洲逃入美国，这对于西方艺术产生了巨大的影响，来自许多国家的新一代艺术家移民来到纽约港口，无意中将这座城市变成了一个新的艺术中心。其中的著名

人物代表了欧洲艺术思想的两个重要方面，其一是约瑟夫·阿尔伯斯（Joseph Albers，1888—1976）与拉兹洛·莫霍利·纳吉（Laszlo Moholy-Nagy，1895—1946），他们追求与德国的包豪斯学院相关的纯粹的、理念为主的艺术倾向，并旨在将艺术设计与新兴工业相结合；另一则是来自巴黎并遵循超现实主义的观念，即艺术应直接源于潜意识的潮流。这一方法被引入了已迁移到纽约的海特版画17工作室的版画训练与创作中，而海特则指导与影响了一些著名的美国艺术家，比如杰克逊·波洛克（Jackson Pollock，1912—1956）。在战前阶段欧洲与美国之间如此历史性的独特的文化交流意味着，到了20世纪40年代中期，纽约将取代巴黎成为世界艺术的中心。同时，这也是综合版画艺术在美国发展更加兴旺的客观原因；彼时的欧洲正处在战火及战后的恢复重建中。

在逃往美国的欧洲艺术家中，很多人在美国的大学与艺术学院任教，给所有视觉艺术专业带来了新鲜的思想与方法，如爱荷华大学、威斯康星大学和布鲁克林博物馆艺术学校等的版画系，使作为一种传统视觉艺术形式的版画也得以在大学与艺术学院中不断发展，但是更加具有实验性，这是与欧洲传统不同的地方。英国波普艺术家理查德·汉密尔顿（Richard Hamilton，1922—2011）被誉为波普艺术之父，最早使用拼贴的形式，其最著名的作品是1956年创作的拼贴画《什么使今天的家庭变成如此不同，那么迷人》为大家所熟知，这件作品成为波普艺术诞生的标志性作品。汉密尔顿还通过将绘画与版画形式如珂罗版、平版与丝网版相混合来制作，完全可以称为复合型的"综合版画"。但在20世纪50年代，美国已经在拼贴艺术与综合版画的应用方面处于先导地位。随着波普艺术的到来，将综合媒介、现成品及拼贴纳入艺术领域的趋势愈加强势，以罗伯特·劳森伯格与贾斯珀·约翰斯（Jasper Johns，1930—）为著名代表。另外，在战后初期，这些学校涌入了大量从战场回来的年轻热情的艺术学生，版画专业同样如此。这些学生因战争中断学业，也因战争获得成长。除了经历过战争的痛苦之外，这些年轻人还获得了因接触欧洲和亚洲文化带来的意外好处。这些年轻的艺术家回到了学院与艺术学校中，充满渴望地学习、创作和实验。战后初期在这些学校中，对非常规技术的早期探索和发现，以及对物品的可用性实验催生了新的艺术形式，并为将物品作为元素引入综合版画创造了充分的理论与形式条件。在物质方面，20世纪50年代中期，水性丙烯酸族粘合

剂的出现为快速粘合各种材料开辟了新的可能性，并使这些材料永久固定并紧封在印版上以适用于持续印刷。这些粘合剂还可以粘合具有不同特性的材料如纸板、纸张、布料、金属与塑料等，为综合版画的发展提供了有利的物质支持。

美国画家阿瑟·德夫（Arthur Dove，1880—1946）于 20 世纪 20 年代中期在欧洲游历之后，发展出看起来非常像当代拼贴版画印版前身的拼贴画作品，而这无疑是受到了巴黎艺术家们在拼贴画中非常规地使用材料的方式的直接影响。德夫在 1926 年创作的作品《亨廷顿港》（*Huntington Harbour*）中，将油彩、沙子和布料粘贴在木板上，而在另一幅同名作品中，他将灯芯绒、棒子、纸张和贝壳粘在一块涂有油漆的木板上，这被很多研究者们作为综合版画最初在美国发端的案例。

亨廷顿港 | 年代不详 | 阿瑟·德夫 | 综合媒介
33.6cm×48.9cm | 灯芯绒、木条、纸、贝壳，粘贴在彩绘木板上
赫什霍恩博物馆和雕塑花园、史密森学会藏

原子之夜 ｜ 1946 ｜鲍里斯·马戈｜综合版画
50cm×52cm ｜赛璐璐片、丙酮、刮刻
纽约安德烈·艾默里奇画廊藏
溶解在丙酮中的赛璐璐在此早期实验赛璐璐版中被用于创造不同区域（当时塑料尚未广泛使用）。
纹理和材料被嵌入液化区域以获得色调。干点和刮擦也可用于改变纹理和色调。

　　鲍里斯·马戈（Boris Margo，1902—1995）20世纪30年代在纽约活动，
他被认为可能是最早实验用粘合剂制作综合印版的美国艺术家之一。他使用溶
解在丙酮中的赛璐璐片来建构不同厚度的印版表面空间，并经常在版上液化的
区域添加纹理或嵌入材料，然后通过手工或铜版机进行凹版或凸版方式的印刷。
这可以看作是一种混合技法。丙酮既可以被视为一种粘合剂，被溶解的赛璐璐
也可以被视为一种堆塑料，即拼贴与堆塑的混合使用，一种完全意义上的综合
版画。

简单的住所 ∣ 1950 ∣ 埃德蒙·卡萨雷拉 ∣ 综合版画
27cm×32cm ∣ 纸板、木板，拼贴、凸印

另一位美国艺术家埃德蒙·卡萨雷拉（Edmund Casarella，1920—）被视为最早使用拼贴方式制作综合印版的艺术家之一。在1947年的第一个实验中，他将多层纸板和纸张用橡胶胶水（一种非永久的粘合剂）粘合在一起，制作出可实现印刷的印版，并称之为"剪纸版（Paper cut）"。他还经常用刀片对刨花板进行反复切削以生产多层印版空间，然后进行凸版上墨和手工印刷。拼贴是一种加法的建构方式，而雕刻则是一种非常传统的版画技术，由此可见卡萨雷拉是以版画的形式为基点，发展他的综合制版方式的，也可以从侧面证明综合版画的版画属性。

20世纪50年代中期，艺术家约翰·罗斯（John Ross）几乎与克莱尔·罗马诺（Clare Romano）同时开始实验由纸板建构的凸版画，1964年发展出了更丰富的拼贴版画形式并制作了大量作品。罗马诺是从木刻转向纸板凸版画的，原因是她作品的图像逐渐变得更加抽象，将纸板裁切成所需的形状并粘贴到印版上的方法，更适合她作品的传达。在早期的实验中，她使用清漆作为胶水和封版剂，到20世纪60年代中期，她尝试建构用于凹版印刷的印版，以探索更多不同的颜色用法和纹理的更多可能性，开始使用丙烯酸胶作为粘合剂，这大大提升了工艺的适用性。

永恒之城｜1968｜克莱尔·罗马诺｜综合版画
44.5cm×30cm｜纸板、照相凹版，蚀刻、铸模

在海滩上 | 1969 | 克莱尔·罗马诺 | 综合版画 | 29.5cm×73.6cm | 纸板、金刚砂、石膏

奥斯提亚之墙 | 1958 | 克莱尔·罗马诺 | 综合版画 | 木刻、纸板、手工印刷

罗兰·金塞尔（Roland Ginsel，1921 —）同样作为拼贴版画的早期开创者，为综合版画的发展做出了重要贡献，并将自己的方法称为"纸凹版（Paper intaglio）"，也由此可见艺术家们从个人的方法与认知出发，对综合版画的各种命名，形成了一种历史性的模糊概念，将之规范化既不可能也不需要，如第一章所述。一则趣闻传金塞尔对拼贴版画的实验源于"偶然"，1954年，因服装店发生大火，他在芝加哥这家服装店上层的工作室被烧毁，用于制作凹版的锌板丧失殆尽。由于没有锌可以使用，他曾听说过纳什的"加法制版（Additive plates）"的方法，便于1955年冬天开始用纸板制作综合印版，无意间走入综合版画并成为早期的实践者。金塞尔将纸板切出各种形状，做了多个层次，并使用了清漆来创建不同的表面，还在漆干燥之前进行刮擦来获得笔触效果。他还将金刚砂浸入湿漆中，然后再用清漆或固着喷雾剂封版，这些印版在印刷时产生类似于飞尘的色调效果。印版通过凹版上墨的方式在铜版印刷机上印刷，并且进行了多版组合套印的试验。

5月19日｜1957｜罗兰·金塞尔
综合版画｜纸板、金刚砂、清漆

约翰·罗斯受到金塞尔的影响，使用纸板制作拼贴版画，并以凹版和凸版两个空间上墨印制。当罗斯以艺术家身份在美国驻罗马尼亚大使馆（U.S.I.A）驻地并要参加 "图形，U.S.A" 展览时，用于蚀刻的锌板未能及时运到。他没有选择制作其他传统版画，而是开始使用纸板制作拼贴凹版印版，并结合了纸张、布料和现成品。罗斯还将印版切开以便使用多种颜色印刷，而这样也能改变通常的矩形边界，并形成早期的 "型版" 模式。

中庭 | 1974 | 约翰·罗斯 | 拼贴版画
63.5cm × 48cm | 一版多色、局部与型版上色

塔 | 1964 | 约翰·罗斯 | 综合版画
53.3cm × 35.6cm | 卡纸

目的地 ｜ 1974 ｜ 约翰·罗斯 ｜ 拼贴版画
53.5cm×40.6cm ｜ 锌板蚀刻拼接

方形住所Ⅻ ｜ 1969 ｜ 约翰·罗斯 ｜ 综合版画
50.8cm×50.8cm ｜ 材料不详
新泽西州博物馆藏

前面已经提到的，在美国西雅图华盛顿大学艺术学院任教的版画家与教育家格伦·阿尔卑斯创造了 collagraph 一词，并成为使用最广的综合版画名词。阿尔卑斯关于综合版画的想法起源于 1956 年秋天，当时他在华盛顿大学艺术学院与一群学生进行实验课程，其中包括通过拼贴方法进行图像制作，并使用了容易获得的材料，如磨碎的核桃壳、清漆、纸板、铅笔屑、薄纸片、造型用纸浆、金属和聚合物介质等。将所有这些材料刷涂、加工、堆积或粘贴在版面上（当时通常是使用聚合板）。当这些印版上的材质被转印到纸张上形成图像时，阿尔卑斯意识到这是一项具有非凡意义的新方法，由此他便想到为这独特的工艺命名，即 collagraph。这个名词在之后综合版画的发展过程中被认为是最具描述性和最有意义的，被广为接受。其后，阿尔卑斯对综合版画进行不断的研究与探索，并创作了大量作品，影响深远。1966 年，他制作了一段二十分钟的名叫《综合版画》（*The Collagraphy*）的影片，并在其中展示了这种新的版画形式。

空间张力 | 1956 | 格伦·阿尔卑斯 | 综合版画
56cm×71cm | 纸板、碎核桃壳

三只鸡 | 1958 | 格伦·阿尔卑斯 | 综合版画 | 57cm×85cm | 材料不详

在这一时期，一些艺术家在不同的地方进行着几乎相同的实验，制作基于凹版原理的拼贴版画。如威斯康星州的迪安·米克（Dean Meeker），使用丙烯酸聚合物媒介来逐步加工他的梅森奈特纤维板，制作出具有凹凸空间变化的形象，然后在版上划刻出一些图案。马萨诸塞州布鲁斯特的唐纳德·斯托尔滕贝格（Donald Stoltenberg），他在蚀刻工作室中想用凹版腐蚀制版法来获得柔和色调效果的尝试屡屡受挫，便试着往金属蚀刻版上添加有纹理的材料，而不是用酸蚀刻图版，同样走入以加法与材料建构的综合版画形式。杜兰大学的吉姆·斯特格（Jim Steg），1952年接触一些版画的拓展性实验，1959年开始使用金刚砂、石膏等材料制作具有较大深度的综合版画作品。夏威夷的爱德华·斯塔萨克(Edward Stasack)，首先在金属板上进行试验，进而发展到纸板及纤维板。他将纸张、织物和任何手边能找到的小东西粘合到板面上来扩展这种实验，对现成"物品"的引入给人留下深刻的印象，展现出综合版画对材质利用的更多可能。

瓦兰提姆的伊卡洛斯 | 1960 | 迪安·米克
综合版画 | 70cm×50.8cm | 铝板、石膏

圣人 | 1958 | 爱德华·斯塔萨克
综合版画 | 34.3cm×28cm | 材料不详

男人｜1962｜吉姆·斯特格｜综合版画
101.6cm×61cm｜合成树脂、金刚砂

给予还是保留 | 年代不详 | 迪安·米克
综合版画 | 塑型膏、丝网印刷

字母构成 | 年代不详 | 唐纳德·斯托尔滕贝格
综合版画 | 20.3cm×21cm | 材料不详

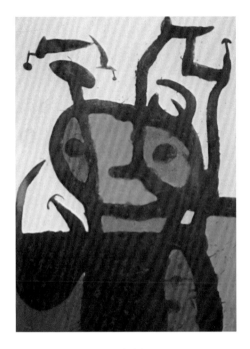

斗牛士 | 1969 | 胡安·米罗 | 综合版画 | 124.5cm×89cm | 金刚砂

　　尽管艺术家们并不相识，但通过一系列有意识或偶然的发现，即使他们在地理上相距甚远，也经常会得出类似的制作方法。艺术革新的发生有着多种原因，通常这些革新提出的美学概念与视觉问题会指引艺术家尝试新的材料与方法，以寻求美学的解决方案。另外，某些新材料的出现与使用，是促成传统方法拓展的催化剂，并在一定时期内推动了有意义的新形式与新材料的实验。

　　20世纪60年代，波普艺术的发展使版画成为一种流行的艺术表现形式，可以说在很大程度上给予版画艺术一次生命力的新释放。此外，除了公认的老一辈艺术大师胡安·米罗等创作了大量综合版画作品，已受聘曼哈顿维尔学院（Manhattanville College）的荣誉教授约翰·罗斯、纽约普拉特学院（Pratt Institute）特聘教授克莱尔·罗马诺通过出版物与教学，对从事综合版画创作的年轻版画家产生了主要的影响。这两位作者的功绩还在于，他们不只使综合版画在美国年轻一代的艺术家中，同时还在其他一些国家如英国、罗马尼亚以及前南斯拉夫的艺术家中引起共鸣。

自 1989 年冷战结束以后，西方的艺术史学家开始有机会记录那些不曾对他们开放的地方所进行的现代版画活动。例如，20 世纪末的十年间，古巴版画艺术的成就才逐渐为西方世界所熟知。当代古巴版画艺术家 Belkis Ay ó n、Eduardo Roca Salazar 和 Carlos Estevez 的作品现在已赢得国际性的盛誉，他们都是非常出色的综合版画家，其历史可以追溯到 20 世纪初期激进的古巴拼贴版画的悠久传统。在欧洲，当代一些享有盛名的艺术家开始尝试使用金刚砂等材料来给原有的拼贴版画制造一种更为松散、自由的艺术风格，其中有霍华德·霍奇金（Howard Hodgkin，1932—2017），安东尼·塔皮埃斯（Antoni T à pies，1923—2012），伊恩·麦基弗（Ian McKeever，1946—），休吉·奥·唐格（Hughie O' Donoghue，1953—）和吉莲·艾尔斯（Gillian Ayres，1930—）等。这份名单当然远远不够，太多的艺术家、版画家使用综合版画形式进行艺术创造，他们的实践也为综合版画艺术的发展做出了重要贡献，否则综合版画艺术在世界范围内的普遍存在将是不可想象的。

男性非洲人 ｜ 1976 ｜鲁菲诺·塔马约
综合版画 ｜ 76cm×56cm ｜ 材料不详
纽约环球艺术公司藏

大卫·巴克先生曾多次来本系访问交流。2003年，学校从滨江迁回南山路原址不久，他再次来我系讲学，其间一堂公开课讲述的内容就是综合版画，虽然这不是他的主要研究方向。在课程中他讲解了综合版画的基本原理，并进行了现场操作演示。大卫用纸板作为印版，通过雕刻、拼贴、堆塑技法进行制版，在上墨过程中展示了凹版单色及"一擦一滚"两种上墨形式，用铜版机完成印刷。现将当时的印样展示于下，以示纪念。

2004年，法国巴黎"对位版画工作室"专家艾克多·索尼亚（Hector Sonya）先生来我系讲学，讲授铜版画"海特"技法（见后文），即"粘性印刷"与"一版多色"，这两种上墨技法在综合版画中同样得到广泛的使用。索尼亚先生当时年事已高，但依然自制了大直径的上墨滚筒，操作一丝不苟，令人印象深刻。

艺术家们对综合版画的探索与实验是出于艺术创造的目的，包括对形式的突破、内容的拓展与语言的革新，当然最重要的是向多元结构与理念传达的转向。而在学院体制的教学中，从包豪斯的实验课程到战后美国大学中的专项教学与不断的辐射，如我在奥斯特大学所见，也即本书的源起，再到国内艺术院校版画教学中的课程设立，逐步形成一种较全面的发展态势。以上所记述的只是业内比较公认的较为显著与重要的节点与史实，更多艺术家的努力在本书所示的作品中可见一斑。"艺术史的终结"不论是出于何种理论与原因，就综合版画艺术的发生与状况而言，确实无法构成一种完整的历史，或已无须将之纳入传统的历史框架与研究之中，所以本文在此章仅做概述，以期更加符合综合版画的存在状况与特质。

示范 1 ｜ 2003 ｜大卫·巴克
综合版画｜ 20cm × 12cm
单色凹版、雕刻、拼贴、堆塑、织物

示范 2 ｜ 2003 ｜大卫·巴克
综合版画｜ 20cm × 12cm
一擦一滚、雕刻、拼贴、堆塑、织物

示范 3 ｜ 2003 ｜大卫·巴克
综合版画｜ 20cm × 12cm
凸版滚墨、雕刻、拼贴、堆塑、织物

示范 4 ｜ 2003 ｜大卫·巴克
综合版画｜ 20cm × 12cm
凸版遮挡双色滚墨、雕刻
拼贴、堆塑、织物

版画系 第四工作室藏

四、材料与设备

主动力 | 1962-1965 | 罗伯特·劳森伯格
综合版画 | 81.3cm×158.8cm | 铅笔拓印、水彩、纸板、胶带

综合版画艺术从诞生之初对一种"印"的尝试，或说是一种对材质的"表达"方式的探索，有其偶然的因素。但是这种因素逐渐被吸纳进作为间接性艺术的版画的"印"之中，成为一种具有新表意空间的版画艺术形式。此中也存在着一种必然的联系，这既得益于版画艺术在当时已经成为大多数艺术家所熟知与掌握的一种艺术表达手段，也基于"印"这一版画的基本属性与特质。综合版画依托于传统凹版画的基本原理与操作，从简单的材料与方法，经众多艺术家长期的实践与探索，逐渐发展成为具有多媒材及丰富表现力的特殊的版画艺术形式。其中媒介、材料、机械扮演着不可或缺的角色，可以说是综合版画艺术形式与理念所依存的基础。随着科技、材料、美学与观念的发展，艺术创作所使用的材料也得到不断开发与延伸，呈现在我们面前的是种类繁多的材料与媒介，不可胜数。对综合版画而言，跨越传统版画的语言技法，形成了对印版全新的"塑造"形式，使其所具有的开放性从对材料的适用上也得以淋漓尽致的表现，并由此获得了新的更加丰富的表现空间。

当然，这并非是说要使用一切材料来制作综合版画。对于媒介材料的选择始终是以艺术家的创作需求为核心的。但对于媒介、材料、机械、工艺的

理解与掌握对于一切艺术家而言都是必要的，不同的材料会产生相应的技术，不同的特性会导致不同的操作且产生不同的效果。而综合版画对此宽泛的适用性则会给艺术家带来无尽的尝试空间与欣喜。以下仅对一些常用和典型的媒介、材料、机械进行介绍，力求简约。

摇 | 年代不详 | 孙璐漫 | 综合版画
49cm×32cm | 塑形膏、胶带、线绳
版画系 第四工作室藏

花开 | 2009 | 陈科德 | 综合版画
45cm×31cm | 塑形膏、胶带
版画系 第四工作室藏

放怀丨2009 丨杨康平丨综合版画丨32cm×45cm 丨塑形膏、拼贴、雕刻
版画系 第四工作室藏

果丨2007 丨李丽军丨综合版画
45cm×32.5cm 丨塑形膏、拷贝纸、拼贴
版画系 第四工作室藏

1. 媒介

　　"媒介"或"媒质"是指艺术家用来在版面上描绘时所使用的材料，主要包括颜料和一些调和剂。综合版画可以使用所有版画及油画的媒介，如油墨、油画颜料、调和剂，以及墨、水粉、水彩、丙烯颜料等水性及乳剂性色料。不同的介质会导致不同的工艺与操作，生成不同的艺术效果。下面将媒介分为油基、水基、乳剂三种类型进行介绍。由于后两种介质在综合版画中使用较少，在此仅作简述。

（1）油基媒介

　　最常用的油基颜料以印刷油墨和油画颜色为代表，也是综合版画制作中最常用的媒介。各种版画专用油墨是最佳选择，尤其以凹版和凸版油墨最为适用，平版油墨同样可以得到良好效果。由于综合版画可以被看作是传统的"凹"版或"凸"版形态，所以凹版油墨是必不可少的，而平版墨与凸版墨则用于印版平面或凸起部分的着色。对于版画艺术各种不同形式的适用性而言，各类油墨的要求与性能均有所不同。

　　油墨 优质的版画油墨具有良好的转移性、色彩、纯度、明度与稳定性，墨身硬度适于保持形态与肌理，耐久性强，干燥时间适中，且可以配合各种油性媒介剂的使用。随着科技的不断发展，水性油墨已经广泛使用在工业及艺术领域内，提高了安全及环保性能。水性油墨既可以溶于乳剂性媒介剂也可溶于水，成为未来发展的新方向。

　　版画油墨是针对版画印制的需求而生产的专业媒介，各项指标按不同版画种类的要求而设计，其中墨身较高的硬度与粘度是区别于如油画颜色和其他色料的一项主要因素。因其直接影响对于媒介的控制和最终的效果，所以使用其他色料作为媒介的艺术家需要进行更多的尝试与改性处理以积累操控经验。

　　世界知名版画材料厂商出品的专业版画油墨是综合版画制作的最佳选择，其中一些品牌在国内可以买到。如法国品牌夏勃纳（Charbonnel），自 1862 年创建以来，在版画领域内一直具有无可争议的地位，生产世界上顶级的版画油墨产品，在国内设有代理。其在中国市场引进并销售的相关版画产品包括：

1. 传统版画油墨：共 55 种颜色，包括 48 种彩色和 7 种黑色；

2. 水溶版画油墨：共 23 种颜色，包括 17 种彩色和 6 种黑色；

3. 媒介剂产品：分为传统版画油墨媒介剂及水溶版画油墨媒介剂。包括：清油、擦拭剂、修复媒介、遮盖媒介、罩光媒介、透明调和剂等。

如图像化学公司（Graphic Chemical），是美国著名的版画材料生产商，产品在世界范围内被广泛使用，并深受好评，也是版画制作的佳选。

油画颜料 也是版画最常使用的媒介材料，综合版画也不例外，具有高度通用性且广受艺术家们喜爱。与油墨相比，油画颜色具有更多的色相选择和更宽广的色域以及更细腻的色调变化。油画颜色匹配于多种油性媒介剂，延展性宽广，可以实现多种效果。但油画颜色的流动性较大，硬度低，使其在印刷过程中易流溢模糊，这是其用于版画制作中最主要的问题，尤其在作为凹版色料使用时，需要相当的经验与谨慎操作才能充分掌握其使用规律。在大多数情况下，添加填充剂和一定量的硬质媒介剂是有效的方法，可以对油画颜料进行很好的改性，使之更加适合于凹版与综合版画的印制需要。对于在印版平面使用

原林 ｜ 2007 ｜ 李历军
综合版画 ｜ 48.3cm×32.6cm ｜ 油画颜料
版画系 第四工作室藏

水带月漫 ｜ 2007 ｜ 杨晓霞 ｜ 综合版画 ｜ 34cm×44.2cm ｜ 包装棉、拼贴
版画系 第四工作室藏

的油画颜色，以及用纸张作为承印物时，一般不需要加入更多的调和剂。油画颜料干燥的速度完全适合多数综合版画创作的时间要求，除非很特别的情况，油画颜料因纸的吸水性和接氧性，会比画于画布上更容易干燥。

油画颜色的品牌选择更加丰富，从价格到包装可以满足不同需要。当然，专业的艺术家会更加期望使用优质的颜料使作品的耐久性更强。最新的水性油画颜色提供了一种不错的选择，可溶于乳剂和水，更加环保安全。

（2）水性媒介

水性颜料具有区别于油性颜料的美学特征，而且使用更加便捷。虽然在综合版画制作中较少使用，但也是非常重要的媒介，转印在经润湿处理的纸张上，可得到类似于"水印"的效果，因此受到一些艺术家的偏爱，但上墨的过程异于通常的操作。

墨（墨汁） 是非常具有中国文化意蕴的媒介，使用墨汁制作的综合版画作品韵味天成，更具东方诗性。利用现代合成树脂胶制作的墨，干后不易产生"走墨"和"墨散"现象。

水粉颜料 是价廉且非常普及的水性媒介，由粉质色料与树胶为主要材料制成，具有一定的透明性，厚涂时也有较强的覆盖性。

水彩与中国画颜色 也是易得且优质的水性绘画媒介，色彩微妙透明且富于变化，具有更多的偶然性效果。

（3）乳液媒介

丙烯颜色 是一种水溶性颜料，利用丙烯聚状物乳液为粘结剂，也溶于乳剂性调和剂，干燥时间很短，干后不溶于水，对人的健康伤害很小，使用广泛。

2. 媒介剂

媒介剂是用来对媒介进行稀释及粘性、硬度等性能调整的溶剂。根据媒介的分类，媒介剂也可分为油性、水性和乳液三种类型。其他还有一些助剂，对媒介的性能起着重要的调节作用，直接影响到操作和作品印制的效果。对它们的了解和使用是版画艺术家的必备技能。

（1）油性媒介剂

用来稀释诸如油墨或油画颜料之类的油基颜料的媒介剂，通常由各种干性油类构成。根据不同的需求，可以选择不同的媒介剂，由此而产生不同的改性效果。

调墨油 是对油墨的粘性、硬度、流动性、转移率、干燥性等印刷适性进行调整和改善的媒介剂。专业的版画调墨油由不同成分的聚合干性植物油构成，主要成分是亚麻仁油。国外有版画专业媒介剂产品，如美国的图像化学公司出品的＃0（稀薄且油性足）至＃10（硬且粘稠）调墨油可供选择。一般＃0、＃3、＃5、＃7（＃8）即可满足油墨的适性调整。法国夏勃纳公司同样有适应不同版画油墨改性需求的媒介剂供应，这是版画油墨调节的最佳选择。

随着技术和工艺的不断提高，国内的商业印刷用调墨油及其他树脂调墨油品质不断改善，商用调墨油以石油提炼物为主要成分，经试用在版画油墨的改性中效果良好，而且购买方便，价格低廉。商用调墨油＃0油至＃6油七个品种，粘度从＃0油最大至＃6油依次减小，不过有些并不常用。

蓝色中｜年代不详｜妮娅·马修斯
综合版画｜84cm×91.5cm｜材料不详

Bozo 桶丨年代不详丨妮娅·马修斯
综合版画丨122cm×91.5cm丨材料不详

通常使用最多的＃6调墨油，它是典型的油墨稀释剂，与各类型的油墨有良好的混溶性，使油墨流动性能优良，粘性减弱且干燥性适宜。

＃0油，又称号外油，调墨油中粘度最大的一种，几乎没有流动性，是一种有较高粘度的透明弹性半流体，主要用于增加油墨的粘度，调整较稀且流动性大的油墨身骨之用，另外，还可以起到一定的冲淡作用。对于版画油墨而言，极少出现墨身过软的现象，所以＃0油极少用到。对于油画颜料，如果需要增加硬度，那么＃0油是一个非常好的选择，尤其适合综合版画中作凹版使用的油画颜色硬度的加强。添加少许的＃0可以很好地改善油画颜料偏软的身骨，有效提高可控性。

另外，还有一些油墨稀料含有稀释特定种类的油墨所必需的成分，以及含树脂的植物油，单一或混合的苯、醇、酯、酮等溶剂，种类繁多。艺术家在进行一些实验之后，可决定其用途，但它们必须具有干性和无残留挥发的特性，并且要注意其安全环保系数。

松节油 松节油是采用松树类的针叶树流出的树脂进行蒸馏后得到的挥发性溶剂。优质的松节油无色透明，挥发后无残留。松节油可以溶解树脂和蜡，是传统的油料稀释剂，宜置于深色瓶中保存，否则易变黄发粘。专业艺用松节油应是经过二次蒸馏的精炼松节油，无色透明且杂质少，挥发彻底，是油墨和油画颜色的常用稀释剂。通常使用在给印版平面上色的油墨中，深受艺术家们的喜爱。但松节油挥发较快，用量需要精确的控制，要熟悉其挥发时间与稀释性才能熟练使用。

调色油 对于油画颜色而言，调色油是专门用于稀释调和油画颜料的调色剂，分为纯油型、树脂型、凝胶型和混合型，其中以纯油型最为常用。纯油型调色油主要是以纯干性植物油如亚麻油、胡桃油和罂粟油等加工而成，通常不含有树脂成分。凝胶型调色油虽不常用，但其可以提高颜色的透明度特性，可在综合版画制作中获得特殊效果。不同油画颜色的干燥时间虽然存在很大差异，但是对于综合版画制作而言基本没有问题。而调色油主要起到的作用是稀释调和颜料，其干燥时间虽然各不相同，但宽容度一般不会影响综合版画的制作，除非作者有特殊的要求，所以亚麻仁油调色剂是通常的选择。与画布上的油彩相比，印刷在纸上的油画颜色会干得更快些。

煤油 在油画颜料稀释和油墨稀释中，对于大多数用途，煤油都优于松节油，因为它气味较轻，干燥速度更慢，更具油性和更光滑，且更易上手，尤其受到老一辈艺术家的喜爱。

（2）水性媒介剂

用于水溶性颜料的调和剂的数目是有限的，主要的有阿拉伯树胶、胶水，以及由小麦、玉米或稻米制成的淀粉。淀粉往往用于增加墨、水彩颜料、国画颜料或水粉颜料稠度和粘性，以使色料更易于附着于版面。水溶性颜料中也可以加入一两滴甘油以减慢其干燥的速度。

水 对于水性颜料而言，水是天然的媒介剂。

动物胶 常用的动物胶主要有皮胶、骨胶、明胶，主要成分由应脂蛋白质组成；还有鱼胶，成分为朊型蛋白质；和酪蛋白胶，成分为含磷蛋白质。动物胶干后具有一定的弹性与耐水性，其中鱼胶性能最差，而酪蛋白胶干后基本不

躯干，三个研究的 A 部分 ｜ 1966 ｜休吉·唐格｜综合版画
224cm×122cm ｜金刚砂
珀迪·希克斯画廊藏

我被一匹哑剧马践踏 ｜ 年代不详 ｜ 布伦达·哈提尔
综合版画 ｜ 53cm×37cm ｜ 塑型膏、丝线

溶于水。制作及熬胶的时候，先把胶体以冷水浸泡 24 小时，然后以 1∶25 的比例加水并用文火隔水煮，温度为 20°C 左右即可。由于动物胶遇潮湿易霉变，所以在熬制胶液时可加入 1/100 明矾用来防腐。胶体冷凝后呈果冻状，使用时可以用温水溶解所需胶体混合颜色。水彩和水粉为水性颜料，多以树胶为载色剂，耐水性差，易跑色，尤其在反复制作和拓裱的时候。所以添加适量的动物胶以增加水性颜料的附着力。

（3）乳液媒介剂

甘油 又称丙三醇，无色粘稠状液体；味略甜，与水及乙醇可任意比例混合。

丙烯调和剂 除了可以稀释丙烯颜料，还可以增加颜料的透明度，或在画面干燥后作上光用。也经常用作水彩和国画颜料的增稠剂，以加强其可控性和附着力。

丙烯缓干剂 因为丙烯颜料干燥速度比较快，所以这种媒介剂的作用就是延缓颜料的干燥速度，也可以用于其他水性颜料。

耶路撒冷 8 号 | 年代不详 | 伊恩·麦基佛
综合版画 | 150cm×109.5cm | 材料不详
艾伦·克里斯蒂美术馆藏

耶路撒冷 19 号 ｜ 年代不详 ｜ 伊恩·麦基佛
综合版画 ｜ 150cm×109.5cm ｜ 材料不详
艾伦·克里斯蒂美术馆藏

（4）填充剂

填充剂是一种媒介材料，当加入颜料中时起到扩充或扩展体积，调整身骨性能等作用，但同时又不一定稀释其稠度或改变其粘性。填充剂的使用应基于艺术家的经验与作品的创作需要。这些填充剂通常含有某种稠化剂，如膨润土、清漆、催干剂等，对于严肃作品，应留心和了解其成分。另外常用的还有重晶石粉、氧化镁，碳酸钙等，经常配合＃0油使用在油画颜料中，提升其作为凹印媒介的适用性。

（5）助剂

助剂是用于调整颜料性能的媒介剂。对于版画油墨而言，国外专业厂家的产品性能稳定，改性良好，基本可以满足需要，是最好的选择。而对于其他颜料而言，则存在着多重选择，熟悉一些基本助剂材料对于综合版画的制作是大有裨益的。

我不知道Ⅲ ｜ 2009 ｜任浩飞｜综合绘画
30cm×45.5cm ｜ 平版、拼贴、手绘
版画系 第四工作室藏

我不知道Ⅳ ｜ 2009 ｜任浩飞｜综合版画
28cm×45cm ｜ 平版、拼贴、手绘
版画系 第四工作室藏

慢干油 列表非常广泛，相当多的艺术家使用自己熟悉的慢干媒介，但通常包括各种矿物油、罂粟油、蔬菜油（色拉油）、甘油等。在这一组之中，精炼罂粟油是唯一的耐久性油，大多使用在为印版平面着色的色料中。

催干剂 一种特殊的液体，与颜料混合使其干得更快。但版画专业油墨经设计，干燥时间适中，一般不需要添加催干剂。油画颜色印在纸上之后，干燥时间会更快，大多数情况下也无需添加催干剂。对于使用较厚材质的综合版画印版，在处理凹印色料的改性中，添加微量催干剂有利于缩短作品的干燥时间。

白燥油 属于混合型干燥剂，能促使油墨内层和表面同时干燥。可单独使用，也可与红燥油配合使用。用量在3%以下为宜。需要引起注意的是，白燥油含有对人体有害的重金属铅。

红燥油 能使油墨表面快速干燥结膜，通常与白燥油配合使用，有时也可单独使用，用量一般在1%左右。另外，红燥油虽然呈暗红色或紫红色，但因为本身是透明的而且用量很少，所以一般不会影响油墨的色调，即使是黄色、白色等浅色油墨通常也可使用。

混合干燥剂 混合型干燥剂具有促使油墨由表及里全面快速干燥的特点，并能一定程度地提高油墨的附着牢度。不含对人体有害的重金属，用量一般控制在2%以下。另外，混合干燥剂自身呈暗红色或紫红色，但因为本身是透明的而且用量少，所以与红燥油一样一般不会影响油墨的色调。

透明剂 精炼熟亚麻仁油、熟油、晒稠油、润色光油、艺用柯巴树脂或达玛树脂及日本催干剂是可以加入油画颜料或油墨中的一些增加透明度的媒介，特别是在制作叠印效果时。

透明油墨 国外版画厂商有版画专用透明油墨产品。维利油，也称无色油墨，是商业用量大且用途较广的冲淡用辅助剂，透明度好，印刷性能优良，但影响干燥性。

冲淡剂 或称为撤淡剂。大部分是以松香改性酚醛树脂、成胶性材料、干性植物油等经加工炼制而成的膏状透明体或半透明浆状胶粘体。可以调整流动大而不太粘的油墨的墨性，也可起到一定的增加透明性作用，对油画颜料也可适用。

无题｜2008 ｜陶思祺｜综合版画
38cm×26cm ｜胶带、手绘
版画系 第四工作室藏

遗迹｜年代不详｜布伦达·哈提尔
综合版画｜43cm×45cm ｜组合作品

3. 胶粘剂与封版剂

胶粘剂 也称粘合剂或粘结剂，是指把两种相同或不同的材料通过粘结作用连接起来，并能满足一定的性能要求的物质。胶粘剂具有悠久的历史，并随着人类社会和科学技术的发展而发展，更随着合成材料的出现而不断扩容，成为具有高科技含量并广泛使用的新兴产业。从早期的动植物与矿物质天然材料，发展到化学化工合成材料，胶粘剂被广泛使用在从航空航天到机械制造，从建筑施工到日常生活的广泛领域，已经成为不可缺少的材料。在综合版画制版中，对不同材料的粘贴，对堆塑材料的混合成型，对现成物品的固定，都需要使用胶粘剂，所以对胶粘剂具有一定的了解对制作综合版画是必要的。现在所生产的胶粘剂具有很多类型及不同的品牌型号，按照用途可供选择，是一个庞大的胶粘剂家族。相对而言，综合版画所需的粘结功能与性能指标就非常简单了。因此，以下仅从实用方便的角度出发做简单介绍。

丙烯酸胶 丙烯酸酯胶粘剂类。因为酯基具有很强的氢键性，所以被广泛用作胶粘剂。它的类型包含氰基丙烯酸酯胶粘剂和反应型丙烯酸胶粘剂。单组分的没有溶剂，可在室温固化，并有一定的透明性。具有高强度、耐冲击、耐候性佳、可油面粘接、使用方便、抗冲击及剪切力强的特点。广泛使用在金属、塑料、玻璃、陶瓷等材料的粘结，适用于从汽车、机电工程、化工管道、家用电器制造、安装修复到工艺品等领域。目前市场上有很多种类的丙烯酸酯类胶粘剂产品，其中各种"强力胶""万能胶"均具有良好的性能，方便实用。虽然从胶粘剂的化学成分进行分类，很多不同的胶粘剂适用于不同的材质与要求，但对于综合版画制版中对材料的粘结而言，大多数丙烯酸强力胶均可使用，性能符合要求。

乳白胶 又称聚醋酸乙烯胶粘剂，是醋酸乙烯单体在引发剂作用下经聚合反应而制得的一种热塑性粘合剂。主要为聚醋酸乙烯酯、水，以及其他多种助剂。可常温固化，固化较快，粘接强度较高，粘接层具有较好的韧性和耐久性，且不易老化。白乳胶是目前用途最广、用量最大的粘合剂品种之一。它是以水为分散介质进行乳液聚合而得，是一种水性环保胶，被广泛应用于木材、家具、装修、印刷、纺织、皮革、造纸等行业，已成为人们最为熟悉的一种粘合剂。

在综合版画制版过程中，不仅用于材料的粘结，而且大量使用在对堆塑料的混合加固中，如石膏粉、立德粉、金刚砂等，成为一种不可或缺的制版胶粘剂，效果良好。

速干胶 指可以快速干燥粘结的胶体，主要成分为氰基丙稀酸酯，是针对一些特殊材质设计的瞬间胶粘剂，所以需要了解其使用范围。市场所售速干胶种类也很多，一般由单组份构成，使用方便，操作简单，粘合力强。最常用的如 502、401 胶水，均可作为综合版画制版中的粘结剂。

丝印粘网胶 丝印中将纱网粘结到网框的胶粘剂，主要由聚乙烯醇缩醛、过氯乙烯、酚醛—氯丁等成分构成，耐热性强，干燥快，毒性小，性能高，与金属或木质网框粘结力强，使用方便。丝网粘网胶种类也较多，在使用时，要根据网框的材质及丝网种类选择。粘网胶购买方便，大多数版画实验室与工坊都有，为综合版画制作带来方便条件。

喷胶 是一种将胶液灌装进高压喷罐，可以进行喷涂的产品。目前市售水性喷胶基本接近无味，初粘性好，粘结强度大，固化后耐温、耐寒、耐水性好，使用方便，可用于纸张、纸板、织物、塑料、金属、墙纸、泡棉、毛毡等喷涂上胶。在综合版画制版过程中也经常使用上述材料，所以使喷胶也成为一种制版常用的胶粘剂和一种方便的上胶方法，尤其对于纸张纸板的拼贴而言。

封版剂 综合版画制版过程中经常使用的一种封涂料，用其对制作完成的版面进行封涂，为后期印制中擦版工序与油墨的转移提供良好的基础。综合版画制版中引入了媒介、材料与物品，一部分不具有吸附与浸沁作用的材质如金属、玻璃、塑料、陶瓷等，表面易于擦拭且适用色料的转移，不用进行封涂。另一部分具有吸附与浸沁作用的材质如纸张、织物、木料、皮革等，表面易于吸附色料，不利于擦版工序，也严重影响色料的转移性，所以需要使用封版剂对这些材料进行封涂，消除吸附与浸沁性。这个封涂过程可称为"封版"，不同于石版画中的封版。综合版画的封版一般有两个目的：其一是上述所讲的屏蔽某些质质的吸附与浸沁作用，以利于印刷；另一个目的是对材料表面进行改性，比如通过多次封涂可以对不同颗粒纹理所印出的色调进行调整控制，产生不同的色域与所需的色调，这种方法被很多艺术家所使用，后文有述。还有一些艺术家在制版结束后，会对整体版面进行封涂，包括背面，这样会使图版不

易于弯曲，尤其在使用纸板或比较薄的木版作为印版时。

虫胶 又名泡立水、酒精凡立水，也简称为漆片、紫漆或洋干漆，是将虫胶溶于乙醇（95% 以上）中所得的液体涂料，广泛用于挥发清漆、抛光剂、粘合剂、绝缘材料和热塑性膜制原料，具有干燥快，防水、防潮、耐油、耐酸等优点。缺点是耐水性、耐候性差，日光暴晒会失光，热水浸烫会泛白。虫胶是寄生在某些植物上的紫胶虫的分泌物，主要由紫胶树脂、紫胶腊、紫胶色素组成，还含有少量杂质。人类对虫胶的利用已有两千多年的悠久历史，用它来粘接农具，用作药物，用其水溶性紫色素制作大红染料和化妆品。现在虫胶还广泛应用于军事、电气、涂料、油墨、机械、橡胶、塑料、制革、造纸、医药、食品等领域中。

植被胚胎 | 年代不详 | 克莱尔·纳什
综合版画 | 20cm×15cm | 材料不详

起源 | 年代不详 | 克莱尔·纳什
综合版画 | 110cm×77cm | 树脂

在综合版画所使用的封版剂中，虫胶是比较常用的一种，易得、易调制、操作简便、快干且无毒。虫胶可以比较方便地调制成不同的浓度，对大多数材料都具有很强的附着力，即便很薄的胶层也可以起到良好的隔离作用，这是它被广泛使用的原因。相对较薄的封涂层更有利于保持材质本身的纹理与质感，对此，虫胶是最佳选择，使用稀释很薄的胶液进行封涂，可以最大限度地保留材质感。调制较薄的虫胶一般需要封涂 2 ~ 3 层，每涂一层待干后再涂另一层，尤其对于一些吸附量较强的材料如纸张和织物。

清漆 又名凡立水，是以树脂为主要成膜物质再加上溶剂组成的涂料，通常为透明液体，故也称透明涂料。清漆主要可分为油基清漆和树脂清漆两类，具有透明、光泽、成膜快、高耐水性等特点。涂在物体表面，干燥后形成光滑薄膜，起到保护与装饰作用。缺点是涂膜硬度不高，耐热性差，在紫外光的作用下易变黄等，但这并不影响在综合版画制版中作为封版剂的使用。清漆的用途非常广泛，市场上也有种类繁多的产品可供选择，其中水性漆、封固底漆等都是普及的产品与常用的综合版画封版剂，实用且环保。

清漆虽然同样可以进行薄厚的调制，但总体比虫胶具有更大的厚度，在封版时通常封涂一层即可，当然这须视具体调制的薄厚而定；同时具有很好的流平性，对去除一些细小的肌理纹路非常有效。这由创作者的意图来决定。

涂料 最常见的是以纯丙烯酸聚合物乳液为基料，加入其他添加剂制作而成的单组份水乳型防水涂料或面漆。经固化后形成的防水薄膜具有一定的延伸性、弹塑性、抗裂性、抗渗性及耐候性，能起到防水、防渗和保护作用，也是现在使用非常广泛的一种材料。其中透明防水涂料或防水胶最为常用，乳胶面漆也是一种尝试。相对于虫胶与清漆，涂料的流渗性较低，对于如织物等材料效果不佳，涂料所形成的也并不是完全光滑的表面，印刷时会留有极淡的色调。如果为画面所需，将是很好的选择。

不管是胶粘剂还是封版剂，以上介绍的仅是最常用的一些，现在化工产品非常丰富，网络购买也很方便，只要可以达到制作的目的与要求，各种新的尝试将会很有益处。

Bograbe ｜ 1975 ｜沃特·克伦普｜综合版画
30.5cm×30.5cm ｜麻胶版、胶带、锡箔纸、钢棉、
模型膏、金刚砂

先生｜ 2006 ｜林静｜综合版画
40cm×21cm ｜木板、拼贴、塑型膏、雕刻
版画系 第四工作室藏

4. 版材

印版是图像建立的基础承载物，由综合版画的建构理念与物性特征所决定，对于"印版"材料的选择是非常广泛的。最初的"综合版画"实验是在石膏印模上实现的，而后则不断发展到各种材质。从传统的铜或锌的金属板与木板，到纤维板、纸板、塑料板等，具有无限的潜力与可能性。一些板材由于易得与便于操作成为非常通用的材料，如纤维板与纸板；另一些则由艺术家个人偏好与作品的需要来决定，如金属材料与织物；但这只是相对而言，更多的材料被不同的艺术家们进行实验以取得不同的效果，并不存在一种边界。下面所介绍的是一些最常用的印版材料，仅仅是非常小的一部分。

木板、纤维板 木板、纤维板以及其他由木材或木质纤维制成的板材，如密度板、刨花板等，是最常用的一类综合版画印版材料，价廉而易得。这些木质的材料品类繁多且具有多种规格与厚度以及不同光滑程度的表面，这对于综合版画的制版与上色具有相当重要的意义。木质材料重量轻，易于切割与雕刻，一般表面适于各种粘合剂的附着。此外，木质材料还具有相对较好的稳定性，在制版过程中可以满足各种技法与材料的操作，在印刷过程中也可以承受较大的机械压力而基本不变形。易于雕刻的特性给综合版画带来更多的创作空间，很多艺术家在经过雕刻后的印版上叠加材料与媒介，发展出与传统版画相融合的形式。随着工业技术与材料的发展，用于建筑装饰装潢的新型板材多种多样，均可用于综合版画的制作，增加了可能性。尤其一些板材表面具有不同肌理与颗粒，增加了材料自身的审美元素，为艺术创作提供了更多的选择。

纸板 纸板也是相当常用的制版材料，从厚度较大的硬纸板到较薄的卡纸，均可用于综合版画的制版。纸板轻便易得，裁切容易，也具有一定的雕刻承受力。相当多的纸板两面具有不同肌理可供选择，方便实用。但是纸板相比于木质材料更加脆弱一些，稳定性也相对较差，难于承受较大的机械压力。这就需要更多从作品出发进行整体的计划与考量，制定相应的制版工艺技法与印制程序，以保证制作的顺利完成。当然，在大多数情况下纸板都具有良好的表现，这也是其广受欢迎的主要原因。作为纸质的材料，除了以上常用的之外，壁纸是一个很好的选择，它们大多具有很好的质量，也可以将壁纸贴裱于木板上，充分

利用其自有的凹凸纹理，或整体作为底版，或局部作为画面因素，效果良好。

一些较厚的纸板还经常用于制作"压花"效果，它们太适于裁切成所需的各种形状了，方便实用。

金属板 铜板和锌板是传统凹版画常用的版材，对于综合版画而言，二者之中锌通常是首选，其更价廉，色更浅更中性，视觉感更加舒适，相当多的艺术家利用废弃蚀刻锌版的背面来制作综合版画，铜板完全可以达到相同的效果。另外其他金属板均可以作为印版材料使用，最多的是利用废弃 PS 版。通常情况下，需要将金属板表面进行粗化处理，来增加粘合剂的附着力，使材料拼贴更加方便牢固。使用平版研磨器和磨砂对金属板表面进行研磨是最简单的做法，#120 的金刚砂即可达到适合的表面粗度。如果需要保留金属板光滑的表面，使之在印刷中形成无色的背景，就需要寻找适合的粘合剂，现在并非难事。

守卫与镜之河 ｜ 1985 ｜ 罗伯特·劳森伯格
综合版画 ｜ 125.7cm×250.2cm ｜ 丙烯丝网印、织物、木板

Golem 系列之一丨2015丨袁亚威丨综合版画丨43cm×43cm丨塑形膏、拼贴、雕刻

Golem 系列之二丨2015丨袁亚威丨综合版画丨43cm×43cm丨塑形膏、拼贴、雕刻

中国香港色彩 | 1972 | 约瑟夫·罗兹曼 | 综合版画
32.4cm×35cm | 纸板、亚麻布、丝网印

塑料板 塑料制品作为一类材料，种类繁多，价廉易得且具有非常好的适用性。各种塑料板、有机玻璃板及涤纶薄膜等，都已广泛运用在综合版画的制版中。塑料板具有多样的品种与不同的规格、厚度、硬度、表面及颜色，同时也具有较好的稳定性与耐压力。同样根据需要可以保留其光滑的表面、纹理，也可以进行打磨。

除以上所述的常用材料外，皮革、画布、麻胶版、瓷砖等同样适用于综合版画的制作，这不是一个封闭的选项，而是有更多的可能性等待去探索。

城市碎片 | 年代不详 | 吉姆·麦克莱恩
综合版画 | 25.4cm×25.4cm
铝基版、碳化硅堆料、纸板

垂向力 | 1967 | 约翰·罗斯 | 综合版画
54.6cm×35.6cm | 纸板、金属件、石膏

威尼斯倒影 | 年代不详 | 瓦尔·福尔摩斯 | 综合版画
纸板上威尼斯蕾丝、工业蕾丝、线筒蕾丝、针线缝纫
花边、英格兰刺绣

城市景观 | 年代不详 | 瓦尔·福尔摩斯
综合版画 | 饮料罐上机绣

太阳的故事 ┃ 年代不详 ┃ 瓦尔·福尔摩斯
综合版画 ┃ 印花纸、绞花编织、绗缝

无题 | 2010 | 张悌 | 综合版画 | 30cm×43cm | 透明胶片上制版
版画系 第四工作室藏

5. 工具

　　虽然综合版画自身特质可视为对新的媒介与材料的引入，呈现出非常丰富的视觉效果，也使表达指向无限的可能性；但作为一种传统版画艺术框架内的新形式，在制作过程中所使用的工具与铜版画非常类似，可以在上墨、擦墨两个工艺环节相类比。当然，一些常用的刀具、钢尺、钳子，"C"型夹等工具就不作为"工具"在此进行介绍了，不具备工作程序的意义。另外，印刷设备也作为一个内容在后面进行简单介绍。

　　墨台 作为调色的表面是不可或缺的，各种光滑坚硬的表面均可利用，木质调色盘、一块白色大理石、不锈钢板或一块玻璃，最常见的是由厚制钢化玻璃下面衬托白纸制成的墨台，可以较好地用于观察色彩，调色和清理很方便。

　　调墨刀 调和色料的必备工具，可以使用油画调色刀，版画调墨铲或油灰刀，尺寸和形状以适合为好，没有确切的规定。几把适用的调墨刀将会给操作带来极大的便利，尤其在制版过程中，还可以用来涂抹各种媒介物与堆塑料。

　　画笔 画笔和画刷主要是给印版上色时使用，经常将画笔和画刷的鬃毛部分剪短，使其更有利于将色料填充到印版的凹陷处，在某些时候比刮片更加高

效。还有一些情况下，也用来给印版表面上色，两或三把不同尺寸的画笔和画刷是综合版画制作的基础工具。用完后的画笔和画刷需要仔细清洗保护，可以使用很长时间。

毡耙 同样作为给印版上色的工具，受到艺术家们的广泛喜爱。毡耙或俗称毡卷，都是由艺术家自己手工制作的，一般使用废弃的印刷用毛毡（以纤维长且不脱落为好）。制作方法是，首先将毛毡裁成条状，并从一端将其卷成不同粗细适用的柱状；然后用线环绕固定，仅留两端；最后把两端剪成需要的形状，这非常实用，而且可以反复使用。利用毡卷将色料填充至印版凹处十分方便，但基本不用来给表面的上色，这与画笔画刷有所不同。几支不同粗细的毡卷，基本可以适应大多数版面的上色需要。

滚筒 给综合版画印版表面上色最常用的工具是滚筒。几支不同规格的滚筒是非常必要的，可以满足印版局部区域及整体上墨的需求。滚筒的长度与周长是重要的指标，尤其是在给整体印版滚色的时候，大于印版宽度与长于印版周长的滚筒更易于上色的均匀。不同硬度的滚筒可以实现不同的上色空间。相较于硬质的滚筒，更软的滚筒上色区域更大，空间更深。"海特"的凹版一版多色技法核心之一就是充分发挥了不同硬度滚筒的特性。

刮片 同于铜版画上墨所用的硅胶刮片，也可以用纸板或其他适用工具。以前的电话磁卡就是非常好的刮片，现在很少见了。

纱布 同于铜版画擦版的纱布，上浆后可以避免纱布上的纤维脱落。在版面凹处刮涂色料后，用来将表面的色料擦除之用。一般是先将一些纱布揉压成一个球，然后用另一块方形纱布包住这个球。在擦拭印版的过程中外面的纱布需要左右移动，总是使干净的部位擦除版面的色料，当外层纱布都将覆满色料后便需要更新。

擦版纸 在一些铜版画擦版的操作中，经纱布擦拭过的印版表面便可以进行印刷，或者再用手掌进行擦拭然后印刷。但在综合版画的擦墨过程中，由于印版的表面在大多数情况下并不很光滑，所以更推荐用擦版纸进行再次擦拭，可以更加精确地控制版面上的墨量。国外有专用擦版纸售卖，国内一般以拷贝纸或新闻纸替代，效果尚好。

棉布 版画实验室或工坊中一般都备有纯棉布,用以清洗墨台与各种工具,必不可少。

垃圾桶 金属制且有盖的垃圾桶,这是容纳浸泡过诸如松节油、调墨油等溶剂或擦涂过油墨等色料,以避免气味挥发和火患,保证健康与安全的必要设备,尤其对版画实验室而言是必不可少的。

牡蛎公园 | 年代不详 | 瓦尔·福尔摩斯
综合版画 | 细亚麻布、缝线

6. 纸张

作为承印物,纸张既是版画印制使用最普遍的载体,也是影响最终传达效果的重要因素,具有不可忽视的重要性。纸张制作的原材料和工艺决定着纸张的质量和性能,直接影响作品的品质和耐久性。优质的纸张不仅在原材料的选择,而且对含水量、丝缕、伸缩率、强度、光滑度及吸收性等各项指标均加以严格控制,从而获得相对好的功能与稳定性,且更加利于长久保存。不同的纸张有其不同的适用性和使用范围,熟悉不同纸张的性能对版画家而言是非常必要的,因其会直接影响到作品的最终效果。除纸张之外,当然还有其他的承印物以适应不同艺术创作的需要,但相对使用较少,在此省略。

对于综合版画而言,由于在制版过程中引入了不同的材料与媒介,版面被建立为具有不同深浅的凹凸形态,印版表面空间具有非常大的跨度。相对较浅的表面空间对纸张的适用性更加广泛,几乎所有种类的纸张都可以使用,并可获得良好的效果。而对于表面空间较深的印版,则会对纸张有一些具体的要

求以达到良好的色料转移率。所以，除了纸张的质量外，需要根据具体版面及艺术效果进行合理的选择，这需要长期的实践经验。仅就操作而言，这种选择取决于几个相关因素的特定组合：深浅——媒介所建立的印版形态；色料性能——稠、稀、硬、粘等；印制的方式——机械印刷或手工印刷；就效果而言，即计划达到的特定形态风格、纹理效果、呈现形式等。除此之外，针对所选纸张的个别测试实验是非常必要的，它可以帮你确定适用纸张的最佳选择。

版画纸 版画印刷使用的专业纸张，为不同版种设计制作，有不同的开本、重量、表面颗粒、硬度和底色，是质量出色的版画艺术用纸。虽然针对各版种性质的不同而设计，却均能用于综合版画的印制，这也为综合版画的作品提供了高品质的保证。目前国内有售法国雅士（Arches），意大利法布里雅诺（Fabriano），英国山度士霍多福（Saunders Waterford），英国森玛仕（Somerset）等品牌的版画纸。除去一些特殊印制方式以外，比如捺印、拓印、磨拓等，专业版画纸可以适应大多数综合版画的印制，也更适应机械印刷的形式。对于具有较大凹凸的印版表面而言，更厚的纸张会带来更好的效果，250g/㎡以上的纸张成为最佳选择。

水彩纸 水彩画专用纸张。专业的水彩画纸都具有很好的质量。水彩纸同样具有不同的开本、重量、表面颗粒、硬度等，也均适合于综合版画的印制，可以说是另一种非常好的选择。目前各种进口水彩纸在国内均有售，购买方便，同样250g/㎡以上的纸张是最佳选择。

城市景观 ┃ 年代不详 ┃ 瓦尔·福尔摩斯
综合版画 ┃ 棉纸、缝线

喷泉 ｜年代不详｜瓦尔·福尔摩斯
综合版画｜饮料罐、缝线

埃及Ⅱ｜年代不详｜琼·豪斯拉思
综合版画｜17.8cm×12.7cm｜石膏、胶带、宣纸

宣纸 中国宣纸种类规格繁多，在国际上具有很好的口碑并受到很多艺术家的喜爱。宣纸可以灵活拼接拓裱，为作品的呈现形式提供了更多可能性。宣纸同样具有各种颜色与不同的肌理，材质本身具备很好的美感和中国特质。由宣纸的性能所决定，大多数情况下用来印制表面肌理材料较平整的印版，可以达到很好的效果，但表面具有过深空间过厚材质的印版会对宣纸造成损伤，转印效果亦不理想。而在拓印、捺印、磨拓、转印等印制形式中，宣纸都有不可替带的作用与良好的表现。

日本纸 日本产的和纸也有较多的品种，同样为各国艺术家们所喜爱，其中有专供版画用纸，品质良好。和纸比宣纸更加厚实紧密，纤维拉力和成品感更强，但对于综合印版而言，大多仅适合表面较浅的印版。

其他纸张 可以使用的纸张还有很多，比如素描纸和绘图纸。还有一些艺术家使用非专业纸张进行创作，如光面纸、印花纸、报纸、卡纸、工业印刷纸等等，主要是根据创作的需要来进行选择，只要能够承受印刷过程，转移率可接受。一些工业用纸的品质和耐久性比较差，这会对作品质量有一定的影响，需要谨慎对待。

纸张湿润 较厚重的纸张在印刷前大多需要润湿以提高可塑性及色料的转移率，综合版画的印制尤其如此。所选用的纸张应有足够强度来承受润湿和印刷，使其在该过程中不致拉断纤维或撕裂。从理论上讲，印制综合版画的纸张必须经过润湿，这样在印制时才能更好地与印版贴合密闭，使色料达到更好的转移效果，更多地保留细节与微妙变化。润湿最好使用蒸馏水，且水分不易过多，达到纤维全部浸润而表面没有多余的水迹最好。在其中加入一滴酒精或明矾溶液可以防止纸张发霉。在其他一些情况中纸张不必润湿，如宣纸，由于质地较薄且纤维拉力差，印制效果基本不受影响；在印制以水性色料为媒介的印版时，很多纸张也不必润湿。印制综合版画纸张的润湿方法与传统铜版画相同，不再赘述。

这样，呈现出一个太多的选择和很大的跨度，而且一幅作品也并非仅仅考虑印制的效果，还有一些其他因素，经常令人无所适从。但基本原则取决于纸的特定性能和艺术表现的需要，这里能够给出的最好建议是，艺术家用各种纸张进行实验，以找到符合个人需要与印版形态的纸张。

7. 印刷机

在综合版画的印制中,印刷机械具备得天独厚的优势,虽然还存在其他很多印刷方式,但使用最多的仍然是铜版印刷机或木版印刷机。铜版机的稳定性及充分的压力是无可替代的,尤其对于使用硬质油墨制作的版面与较厚印刷纸张而言是最佳选择。木版机更加轻灵,压力完全可以达到要求,这已经被实践证明,也为很多艺术家所喜爱。不同规格的印刷机可以很好地适应不同尺寸印版的需求,操作也无需特殊程序与技术,使用方便。如果使用中大型的铜版机印刷,并不需要很大压力,其压印滚筒自重即可保证版面色料的充分转移。由以上特性决定,多数艺术家在印制综合版画时更普遍地选择使用印刷机工作。

由于综合版画制版过程中大量使用媒介与材料,很多时候版面的凹凸远远大于传统凹版,所以在使用铜版机印制综合版画时需要更多层的毛毡,以确保可以将凹处的色料提起并转移到承印物上。通常情况下需要至少使用三层毛毡,最下面接触承印物的一层毛毡为轻织毛毡,或称为上胶毛毡,它将吸收纸张或承印物的胶料和水分,并使之与印版"密闭";第二层是较厚的缓冲毛毡,其中有硬化层,它的主要作用是传导压力将承印物压入印版的凹凸空间中;第三层是与压印滚筒接触的推进毛毡,这是一种由较长纤维密织的羊毛毡,它接触压印滚筒并形成拉力,使印床通过印刷机。目前国内很少能使用专业的毛毡,这就需要四或五层普通毛毡来达到近似的印刷效果。

综合版画的印制对于机械压力的要求更加精确,这同样源于其制版中使用的不同材质薄厚的相对较大的差异。最好的办法是在正式印制之前对印版进行压力测试,一般使用深色油墨对印版进行凹版式擦墨处理,然后进行试印来调整机器压力,这个过程可能要进行数次,但可以确保找到最佳的压力值。

虽然印刷机械是主要的印制途径,但综合版画印制并不排除其他的方式。手工印制依然有其用武之地,比如在一些使用水性颜料的情况下,或者采用拓印或捺印的时候。

情书 | 年代不详 | 瓦尔·福尔摩斯
综合版画 | 聚酯玻璃纱

化石Ⅰ | 年代不详 | 瓦尔·福尔摩斯
综合版画 | 纸板、石膏堆塑

衣褶 | 年代不详 | 瓦尔·福尔摩斯
综合版画 | 预冲孔金属版、编织、由汽车压印

8. 基本配置

对于基本形式而言，综合版画的制作并没有超出版画凹（凸）版的构建程式与方法，只是在制版中引入了新的作为"媒介"的各种材料。但就具体操作的角度，综合版画的制作确实与传统版画具有相当的差别，形成了新的方法，利用了新的工艺。尤其对于初试者，会产生一种无可适从的倾向。所以，一份基础的材料清单是非常行之有效的起点。以下是综合版画制作所需的最基础的材料和设备：

印版 一块金属板、纤维板、纸板或木板。

封板媒介 虫胶或清漆。

色料媒介 黑色、深棕色或彩色的油画颜料或版画油墨。

媒介剂 调墨油与松节油，用来稀释油画颜料、油墨和清洗画笔与工具。

制版媒介 织物、锡箔、沙子、胶带、植物（干燥）等。

粘合剂 各种具有高强度快干胶体均可（注意无毒）。

工具 一块玻璃墨台、几把墨铲或调色刀、两或三把不同尺寸的画笔或画刷，两到三支毛毡卷、一些纸板或硅胶刮片、几支不同规格的滚筒、擦版纱布、擦版纸（新闻纸或其他纸张，需表面纤维不易脱落）、清理用棉布。

印刷器材 一台铜版或木版印刷机（及配套毛毡），或一支压印滚筒（金属或木质）。

印刷纸 由制作者选择的各种适用的印刷纸张，做好对版标记。

垫纸 放在印刷纸上起到吸水和保护纸张干净的作用。

五、制版

肖像 | 1975 | 黛比·格罗夫 | 综合版画
聚合物粘合剂、织物、核桃壳、雕刻
西雅图华盛顿大学藏

对于版画而言，只要开始在版面工作，就可以称为"制版"。不同的版种有不同的制版原理及工艺，以传统版画中的"平、凹、凸、漏"为其代表。虽然在版画制作过程中每个阶段都有其特定的工作程序及"技法"，但通常意义上的版画"技法"主要是对于制版而言的。技法是制版的手段，是版画语言的支撑，是艺术家个性的密码，同时也是一种开放性的探索。

合理运用媒介与材料建构综合版画印版表面空间，可以制作出具有大量复制功能的耐用印版，完全符合传统版画的基本属性，是我将其作为一种纯粹的版画艺术形式的无可辩驳的证明。在综合版画制版中所体现的媒材的特性与魅力，为艺术家的艺术创造提供了更大的自由度。媒介材料本身通常具有极佳的触感与丰富的表现力，但由此也常导致一些过分强调制版技术与媒材表现的倾向，即"为材料而材料"，这是需要引起注意的。以艺术创作为目的，将其作为传达思想情感的手段来把握，才能达到技与艺、形与质的高度统一，因为最终决定作品价值的标准，是艺术。

历史性 艺术具有自身的历史性，虽然并非是单一而线性的，但尚有其源流及演变可循，版画亦如此。而由于版画艺术是建立在印刷技术之上的艺术形

式，所以其历史的流变更加清晰。从传统的四项经典印刷方式中产生的版画艺术形式出现的时间顺序到逐渐积累的技术与方法，版画艺术的发展是一个随历史发展而不断扩容和增值的过程，这是其他艺术形式所未有的特征，或者说较明显地区别于绘画的壁画—蛋彩—油画系统，而更加接近音乐。不但从四项版种的诞生中，而且从每项版种的发展中，版画艺术表现形式和语言不断拓展和丰富。例如凹版从雕刻到蚀刻再到其他表现技法的发展，或丝网从型版的漏印到"桥"的运用再到照相感光的发明。当然也有并行的现象，如石版的墨水和蜡笔技术同时开始试验，石版与纸平版不同材质技术上的同时探索等。现在，版画形式有了新的发展，独幅版画、综合版画、数字版画，给版画艺术带来了时代的变革，并逐渐对版画的"体"产生冲击与影响，"用"成为了一种新的方向。所以，从历史角度看，版画的技法并非固定不变的，它是一种不断丰富和发展的过程，从诞生伊始到固定的形式语言再到多元与综合，即使有开端也不会有终结。而对于综合版画来说，似乎称不起"技法"这一概念，或者说对于它的性质而言这一概念并不适用；因为它既称不上"技"，比如铜版的雕刻、飞尘、美柔汀，也没有固定的"法"，如石版的水墨、转写，丝网的感光与堵

释放（二）｜2009｜杨康平｜综合版画
45cm×32cm｜塑型膏、胶带、网纱
版画系 第四工作室藏

网等，将之以不同的方式进行区分更加贴切合理。综合版画的制版更接近于一种对物本身的利用与呈现，一种对物符的转译，一种对现实的指涉，并不依赖于形象的虚拟制作，虽然存在着很多以媒材为中介的对形象的表现。

开放性 版画作为建立在印刷技术基础上的艺术形式，具有随技术的发展而发展的不同于其他艺术形式的特征，这是其特有的生态现象。由此，它的语言技法的发展就有了艺术本体之外的外驱力。从源始的最传统的雕刻到现在的电脑软件技术，均在印刷工艺中得到广泛的使用。这种源于科技的驱力也使版画艺术不断获得新的语言和表现空间。比如平版印刷在石头上得以实现，然后又发展到纸平板、金属甚至是木版上，而这些变化均被艺术家利用成为版画的表现手段。还有摄影和感光物质的发明，也很快被纳入印刷业的范畴，而这种"照相制版"的技术也很快被艺术家采纳，这已不单是一种新的版画技法，而且是将机械制造的"图像"引入版画，使之增加了一种时代性的语言。由科技的外驱力推动的版画语言所依靠的技法材料的发展，是一种不断前进，辐射和深化的，始终是非封闭与无终结的过程。虽然里面具有延传千百年的手法，并不影响技术性发展的实质。科技和材料，对于版画而言是一种技术性发展的向度，经过艺术家的移植和创造性使用，形成了不断拓展的版画艺术语言。而艺术家基于艺术表达的需要所进行的实践与探索，是版画语言技法发展的内驱动力和另一个向度，使版画的艺术语言成为一个不断辐射的开放的范畴。综合版画基于凹版的印刷原理，对媒介、材料、物品、语言、图示以及观念进行了广泛的探索，为版画艺术在现时代的拓展增加了新的维度。

服务于艺术 如果我们把版画的艺术语言与技法定义为历史的累积性的不断发展的和开放多元的，那么就为艺术家提供了一个无尽的选项。选择的标准是什么？有可能是时代的美学要求，有可能是流派的形式特质，也有可能是艺术家个人的喜好或其他，但最终还是要归结为"为艺术创作服务"。"为艺术而艺术"是一种艺术的策略，虽然非常短暂，但我们无法为"技法"而创作，这很容易落入技术流的窠臼。语言与技法是艺术的载体，艺术的表达是目的。语言与技法对版画更为重要，不仅是门类众多，技术性更强且系统更完备，并且支撑着版画的形式美学。这点在综合版画中表现得更加明显，完全开放的语言系统，无尽的媒介与材料，无限延伸的表现形式，综合版画家们很少共用某

种固定的"技法"进行创作，他们更多的是有着各自不同的经验，即如上所述的无固定系统之"技"与"法"。只有通过为艺术创作服务的宗旨，创作主体才能穿越无限，找到艺术家个人的表达之路。

艺术家 艺术创作的主体。他面对着历史和自我的内心，面对着作为客体的现实和主体的思想情感。对于版画家而言更面对着一个庞大的版画艺术体系，历史的传统与审美形态，众多的流派，多样的版画语言形式，不断发展扩充的技法和材料，新的艺术美学及方向。版画的技术性既支撑着版画语言也形成一种屏障，你不可能掌握所有的版画语言，但或不必掌握所有；你学习既成的词汇但或不需要如初的意义。从艺术创作的需要出发，从内心的感受出发，依靠艺术家的直觉，这样可以在不断的实践中找到适合自身的版画艺术语言，而且可以创造出艺术家个人化的言说方式和手段。我认为只有在艺术家的使用中，技法才成其为载体，艺术家使用技法，艺术家创造新技法，艺术家拥有个人的独特技法。所以从艺术家的角度讲，首先不存在不可使用的技法，进而不存在技法的规定性，一切技法以艺术家个人的艺术实践为存在基础。综合版画艺术所面对的版画的历史性会更为轻松些，这个历史没有形成封闭的系统和形式的压力，虽然基于凹版的原理，但是并无更多的"参照"与"体系"，也外在于传统的审美与评价标准，艺术家的主体性更为自由。

综合版画的制版主要集中于对媒介、材料与物品的控制与使用，如上所述并不具有严格意义上的"技法"性质。考虑到可供艺术家选择的多种不同的媒介、材料和工具，以及进行综合版画制作所选择的方式或方式的组合，加上艺术家在品味和风格方面的个人偏好，进行综合版画创作的可能性几乎是无限的，这正是其吸引人的特点之一。另外，由媒介与实物所引入的一种对现实的转译与指向，使其在艺术家个人形式和情绪表达之外，在对可能性的实验与探索之外，增加了一种对日常的关注与批判。

制版原理 综合版画的制版原理本质上属于传统凹版印刷术，但它更多的是通过"加法"的方式将元素彼此叠加、拼接、粘合、并置在一起来建构版面空间，而不是像传统凹版通常所做的"减法"。"凹版印刷术"是一个统称，

表示使用凹入版面的图像进行印刷。通常凹版印刷使用金属作印版，比如我们通常所说的"铜版画"，然后经过雕刻、腐蚀、辊压等制版方式形成凹陷的图像。将印版的凹陷处填满油墨，印版表面擦拭干净，然后运用铜版印刷机的压力将浸润的纸张压入凹槽中进行印刷。其他的凹版制版技术还包括飞尘腐蚀法、美柔汀法、干刻法等。但是凹版与凸版互为正负像，比如凸版蚀刻法（Relief etching），传统上也是在金属版面通过酸腐蚀来制作图像，用滚筒在印版表面上色，同样用铜版印刷机或打样机印刷。此外，在一些彩色铜版画的印制中，也常使用凹处擦墨与表面滚墨相结合的方法，也就是后面所讲的"一

风化（一）｜ 2009 ｜谈云彩
综合版画 ｜ 47cm×33cm ｜透明胶带、线绳、纱布
版画系 第四工作室藏

擦一滚"技术，这取决于由凹、凸两个空间共同形成图像的制版过程。综合版画制版同于凹版原理，但侧重于以"加法"来建构印版空间；综合版画同样采用凹印的方式，但更倾向于通过凹、凸两个空间共同构成图像。

制版程序 综合版画制版程序基本与凹版相同，本文将其中各部已分散在各章中论述，在此仅对基本流程与一些不同之处做简述，作为串连的线索。

选版 综合版画可以选择的板材种类很多，由艺术家个人喜好与画面需要而定。相对要求复数性较高的作品应尽量选择坚固耐久的印版，而表面吸收油性的板材一般则需要封版处理，提高油墨转移率，并有利于多次印刷。

上稿 板材准备好后，需要将设计图描绘到版上，为后面制版提供基本参照。图纸需要反向来描绘，否则印出后将会是反像。复写纸可以在大多数材质上留下痕迹，方便实用，当然艺术家可以用任何其他方法描图上版。

制版 通过"加法"在版面构建空间来制作图像，可以使用任何的媒介与材料，但是在这个过程中，需要保持整体版面的"适印性"，即是说可以实现印刷——不管是手工还是机器印制——的合理平面。原则上"没有不能使用的材料，只在于如何使用"，综合版画制版具有很多方式如后所述，并非一味在版面累加材料。

挫边 作为凹印的金属版在制版完成后需要把四边挫刮成45°角的斜角，这样有利于印版平稳地通过压印滚筒而不发生移动。同时也可以起到保护上墨滚筒、承印纸张与印刷毛毡的作用，这点非常重要。一些综合版画的板材如纤维板和木板等硬质板材同样需要挫边；而纸板、菲林片或 PS 版等，由于质地较软或较薄，可以不用挫边。

封版 对于表面易沾染渗透油性的板材，需要使用封版剂对表面进行封闭来提高油墨转移率。封版一般在两种情况下进行，一些艺术家习惯于在制版之前先将板材两面进行整体封涂，然后在版面进行各种拼贴塑形工作并对版面再次封涂，这样做可以较好地保持印版不易弯曲，尤其对于一些容易变形的板材而言更加适合。另一种是在印版制版完成以后进行整体统一封涂，印版正反面及表面的材料将被两三层封版剂密封，使其不会吸收任何油墨。封版剂封涂的薄厚可以影响到材质细腻的肌理效果，需要注意，也可以将其用作一种调整色调的方法。

1. 拼贴与雕刻

综合版画的概念与制版原理上述已经简明讨论过，一种更多通过"加法"实现的凹版形式，其中使用拼贴进行制版的方式是最为基础与常见的，这也特别应和了"Collagraph"的语义，相当一些艺术家仅使用拼贴的方法进行综合版画创作，同样可以达到丰富的效果。而雕刻作为传统凹版（凸版）的制版方式之一，在综合版画制版过程中同样经常被使用。拼贴所使用的材料几乎可以说是无限的，当然其中一些需要进行试印性处理，在实践中某些材料因其易得而简便、既成的肌理与符号性而被广泛使用，以下仅对最常用的几种拼贴材料进行简单介绍。

大都会 ｜ 1974 ｜ 约翰·罗斯 ｜ 拼贴版画
61cm×40.6cm ｜ 亚光纸板、切割、雕刻

航海 | 1974 | 约翰·罗斯 | 拼贴版画
48cm×61cm | 石膏涂层、切割、雕刻

塔 | 年代不详 | 玛丽·安·温尼格
综合版画 | 石膏涂层、纸板切割、雕刻

金属心 | 年代不详 | 海尔格·汤普森
综合版画 | 91cm×58cm | 拼贴、凸版

卡片自传 | 1978 | 唐纳德·班斯 | 综合版画
109cm×81.3cm | 纸板切割、拼贴、雕刻

无题 ｜ 2010 ｜ 张悌 ｜ 综合版画 ｜ 45cm×69cm ｜ 型版
版画系 第四工作室藏

无题 | 2010 | 张悌 | 综合版画 | 33cm×46.3cm | 木板、即时贴
版画系 第四工作室藏

纸板 各种纸板是最常用的综合版画拼贴制版材料，不同质感和颗粒的表面可以提供不同明度的色调，而表面光滑的纸板几乎不会留墨，形成空白的画面。一些具有纹理或肌理的纸板如瓦楞纸、美纹纸、包装纸、墙纸等同样经常被使用，提供一种形状之外的肌理或纹样，为很多艺术家所喜爱。现代发达的造纸技术提供了太多的选择，各种工艺的卡纸与纸张均可用于拼贴制版，质优价廉，且易于操作。纸板在制版过程中需要使用粘合剂粘贴在版面上，并且用封版剂进行封涂以提高油墨的转移率与耐印力，在封版之前宜用机器压印几次增加稳定性。另外，需要控制不同品种纸板的厚度差，过大的差别会影响版面整体提墨的均匀度。

胶带 现在同样有非常多品类的胶带可供选择，不同厚度和表面，自带粘合剂使用方便。一些胶带很薄，但是依然可以用凹版的印刷方式印出清晰的形状与边缘，厚一些的胶带则更加容易。胶带的表面形态是非常重要的因素，从光滑不吸墨到具有不同肌理，从而产生空白到不同灰度的色调，一些会吸油吸墨的胶带需要进行封版处理。此外，各种"即时贴"同样是非常好的自粘材料，而"背胶"工艺则提供了更多的可能性。

埃及Ⅲ | 年代不详 | 琼·豪斯拉思
综合版画 | 17.8cm×12.7cm | 美纹纸、磨拓

埃及Ⅳ | 年代不详 | 琼·豪斯拉思
综合版画 | 17.8cm×12.7cm | 纸板、泡沫板

蕾丝纸印版原型

蕾丝纸｜年代不详｜瓦尔·福尔摩斯
综合版画｜蜡质纸上打孔、镂空与缝线

无题｜1978｜爱德华·科芬｜综合版画
50.8cm×76cm｜纸、纸板、彩虹上色
纽约布鲁克林普拉特学院藏

无畏战舰｜年代不详｜唐纳德·斯托尔滕贝格
综合版画｜37.5cm×37.5cm｜纸张切割、拼贴、雕刻

波浪的书迹｜年代不详｜瓦尔·福尔摩斯
综合版画｜纸板上刺绣

犀牛｜年代不详｜唐纳德·斯托尔滕贝格｜综合版画｜纸板

残破的风景 （一） ｜ 2009 ｜ 傅施娜
综合版画 ｜ 33.5cm×43.7cm ｜ 瓦楞纸、塑型膏、金刚砂
版画系 第四工作室藏

火车头 | 年代不详 | 李·费拉拉 | 综合版画 | 胶带、美纹纸

风景·飘（二） | 2009 | 林捷 | 综合版画
43cm×31cm | 胶带、纸
版画系 第四工作室藏

无题｜2010｜赵效超｜综合版画
43cm×31.2cm｜胶带、网纱、纱布
版画系 第四工作室藏

硬直·金属狂潮（二）｜2010｜赵成龙｜综合版画
32.5cm×43cm｜胶带、塑型膏
版画系 第四工作室藏

砂纸 具有各种不同砂目的砂纸也是经常使用的拼贴制版材料，从 #60 到 #2000 很多档级可供选择，可以形成类似铜版飞尘或美柔汀的效果。粗粒度砂纸在上墨和擦墨过程中较易划伤手或撕裂擦版纱布，需要小心操作。用多层封版剂在砂纸上封涂可以降低凹凸差来提高明度，用媒介如石膏、塑型膏等填平砂纸部分表面可以获得亮色调，就像是美柔汀刮磨技法的一种逆向操作，当然同样也可以对砂纸表面进行刮磨来造型。通常情况下，需要对砂纸进行封版，提高稳定性与色料转移率。

织物 各种编织物是非常适合拼贴制版的材料，使用方便，效果丰富迷人，受到艺术家们的广泛喜爱。最常用的如粗制亚麻布、医用纱布、丝沙、蕾丝、纱网、织毯等，具有适当密度的织物均可使用。在织物的拼贴时，一般先将粘合剂涂于印版表面，然后把裁切成形的织物覆于其上；对于易卷曲的织物须先行将之润湿，可以有效控制平整度并利于粘贴，但水分不能过多。还有一些艺术家习惯于先将织物浸在粘合剂中，然后再拼贴于版面，这需要适合的胶体。粘贴好的织物应通过几次机器的压印来固定形态然后封版，大多数织物需要进行封版程序。过厚或过松的织物材料会吸取过量的色料，在印制过程中常会出现"炸墨"现象，需要非常谨慎的控制。

由甲彳亍子孑孒又（9）｜2011｜孙茂祥｜综合版画
36cm×36cm｜金刚砂锯片、拼贴
版画系 第四工作室藏

从华丽到褴褛｜年代不详｜瓦尔·福尔摩斯｜综合版画｜蕾丝、网纱

印版原型

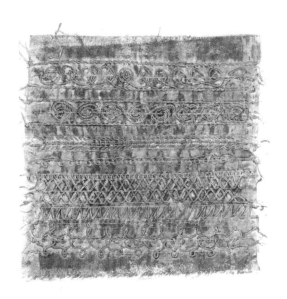

以织物与手工缝线制版印制出的综合版画

初夏（一）｜ 2009 ｜韩沁｜综合版画
44cm×31.4cm ｜塑型膏、丝带、雕刻
版画系　第四工作室藏

初夏（二）｜ 2009 ｜韩沁｜综合版画
43.4cm×30.5cm ｜塑型膏、蕾丝、胶带
版画系　第四工作室藏

纯净的火焰ㅣ年代不详ㅣ辛西娅·纳普顿ㅣ综合版画
105cm×76cm ㅣ皮革、木片、复合版套印

　　木板、皮革、金属　各种不同厚度与表面纹理的木板和木皮，光面或毛面的皮革，各种金属板和片，也是拼贴制版的常用材料。一些时候是直接将这些材料用于拼贴制版，其他一些时候则是利用其表面自然的或制作的纹理与符号。由于这些材料比较坚固，耐印力比纸质的材料更好，所以也经常作为"压花"技法的制模材料。通常木板和皮革需要封版，金属板由于不会吸油吸墨则可省去。一些坚硬的材料混用时，需要对不同材料的厚度进行控制，否则会出现提墨不均的现象。

　　由于被用来拼贴制版的材料非常广泛，且具有不同的质地、纹理与厚度，这会给制版带来一定的困难，但是使用较厚的材料依然是可能的。成功地使用不同厚度的织物、纸张或自然物品进行制版的最简单方法，是确保这些材料的厚度或高度都大致相同。

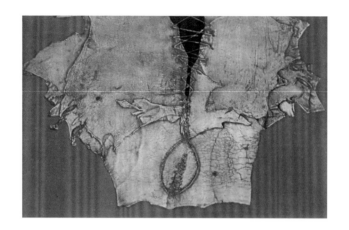

否认 ｜ 年代不详 ｜ 辛西娅·卡普顿 ｜ 综合版画 ｜ 73.7cm×111.8cm ｜ 纤维板、皮革、丝绸

铜件组合 ｜ 年代不详 ｜ 布伦达·哈提尔 ｜ 综合版画 ｜ 63cm×71cm
由多件单独腐蚀的铜版拼贴组合而成、金刚砂

元素图标 | 年代不详 | 布伦达·哈提尔 | 综合版画 | 50cm×38cm
由多件单独腐蚀的铜版拼贴组合而成、金刚砂

锡箔纸 各种烤箱用锡箔纸、铝箔纸具有非常好的可塑性且表面光滑不吸油吸墨，因此成为常用的拼贴制版材料。一般先在印版表面涂布粘合剂，然后将揉塑成型的锡纸粘贴在上面，也有在锡纸背面涂布粘合剂然后进行粘贴的做法，现在一些有自粘涂层的产品使用更加方便，并提供了更多的表面肌理。如果塑形时重叠层较多，层次之间需要再次涂布粘合剂使其粘合成一个整体，这样更加有利于凹印擦墨。印版制好后通过数次铜版机滚压，可以使锡纸粘贴层更加稳定，而且通常不需要封版。

风化（二） ｜ 2009 ｜ 谈云彩 ｜ 综合版画
33cm×44.8cm ｜ 线绳、牙签、锡箔纸
版画系 第四工作室藏

猫头鹰 ｜年代不详｜李·费拉拉｜综合版画｜纤维板、锡箔

雕刻 是传统凹版的基础技法，用刀具在金属板或木板表面直接雕刻出线条或图形，这在综合版画制版过程中同样被采用。由媒介材料经拼贴累积的制版工艺被看作是综合版画特有的"加法"，逆行于传统凹版制版的"减法"方式，两种技法的混用为综合版画的制版带来更多层次与空间，因为不仅可以对印版进行雕刻，还可以对拼贴的材料进行雕刻。

拍 | 2007 | 李历军 | 综合版画
47cm×34cm | 木板、雕刻
版画系 第四工作室藏

张开双臂·头 | 2009 | 王飞
综合版画 | 46.6cm×33cm | 纸板、雕刻
版画系 第四工作室藏

2. 堆塑

堆塑顾名思义就是利用可塑型媒介在印版表面进行堆积和塑造，以制作出所需的形态与肌理。有两种最常用的堆塑方式：一种是用粘性材料直接在版面进行堆塑；另一种是先将粘合剂涂布在版面需要的位置和形状上，然后在其上覆盖堆料。前者更易于控制肌理与深度，后者则更易于控制形状与平整度。综合版画归属于"凹版"制版形式，只要印版表面形成凹凸空间即可，无须堆塑过厚的材料，否则会影响堆塑层的稳定性并使后续操作更加困难。原则上堆塑可以使用各种基料与胶体的混合物，甚至直接使用胶体。下面仅对最常用的材料做简单介绍。

利用石膏形成的纹理创造图像，当丙烯聚合物与石膏开始凝固时，可以用各种工具来制造纹理。

当石膏达到合适的粘稠度时，用一块木板压在其表面然后提起，便会产生这种肌理。

各种物品均可以压入特别制作的石膏中形成印模。

石膏 "综合版画"最早运用的材料之一。皮埃尔·罗齐的实验就是在石膏模具上进行的，虽然这可寻的最初的使用更像是"凸版"的方式。石膏粉是翻模、构件、修复、建筑等领域广泛应用的材料，价廉质优，易于购买，操作简单。按厂家提供的配比进行调和，然后在印版上堆塑出所需的形状与肌理，或者在完全干燥后再度进行加工。表面具有一定粗糙度的印版更有利于石膏的附着牢度，光滑的印版最好经过粗化处理，堆塑层不易过厚，表面须经过封胶。

黑与赭的构成 | 年代不详 | 玛丽安·皮尔斯
综合版画 | 35.5cm×36.8cm | 石膏

水中央 | 年代不详 | 特雷弗·普里斯
综合版画 | 40cm×30cm | 石膏、套印

硬直·金属狂潮（一） ｜ 2010 ｜ 赵成龙 ｜ 综合版画
46.7cm×34.2cm
版画系 第四工作室藏

满月 ｜ 年代不详 ｜ 莎拉·莱利 ｜ 综合版画 ｜ 38cm×56cm ｜ 石膏、凝胶

塑型膏 一种现在比较流行的制版堆塑材料,原用于制作油画的底层肌理,因为可以直接使用且操作方便,所以很多艺术家也将之用作综合版画的堆塑材料。干燥后的塑型膏比石膏稍软,具有极小的弹性,但基本不影响印刷,表面可不封胶。

灰泥 各种建筑用灰泥、腻子膏,汽车及家具等修复用原子灰、修补膏,也是非常好的堆塑材料,操作简便、附着性好、硬度高、不易开裂,可参照产品说明使用。

地图学Ⅲ | 年代不详 | 黛博拉·维蒙 | 综合版画 | 20cm×35.5cm
地图、有机玻璃、塑型膏、织物

地图学Ⅻ | 年代不详 | 黛博拉·维蒙 | 综合版画
38cm×33cm | 地图、有机玻璃、塑型膏、织物

影 ｜ 2009 ｜王金钊
综合版画 ｜ 45cm×32cm ｜堆塑、拼贴
版画系 第四工作室藏

佛经佛塔 ｜ 2009 ｜崔寅 ｜综合版画
45cm×31cm ｜塑型膏、纱布、遮挡
版画系 第四工作室藏

头像 ｜ 2007 ｜李历军｜综合版画
48cm×31.8cm ｜塑形膏、雕刻
版画系 第四工作室藏

22：01 ｜ 2009 ｜李丹丹｜综合版画
43cm×31cm ｜塑型膏、线绳
版画系 第四工作室藏

固砂 先将粘合剂按设计稿涂布在版面上，然后用金刚砂覆盖，在砂面上盖一张纸，用手把砂层压紧压实。等粘合剂完全干燥后，尽量将没有粘合住的砂粒擦掉，形成类似于铜版"美柔汀"与"飞尘"效果的表面区域。不同的砂目等级可以获得不同的颗粒感与明暗色调。以此制作出的印版区域倾向于形成一种均匀的色调。如果需要变化，则依赖于后续的刮磨或填充，如上"砂纸"一节所述。很多种材料可以运用到此技法中，这将由艺术家与画面的需要决定，如刚玉粉、磁粉等。

在用堆塑方法制版的实践中，为了获得特殊的效果，很多"另类"的方法被使用，例如通过在烤版台上加热印版而使材料产生形变，把印版放入冷柜中使表面材料变干并开裂，对版面进行灼烧等，完全没有禁忌。

对以堆塑方式制作的印版，在媒介与材料完全干燥后，需要用细砂纸打磨材料表面与四边，否则在后续操作中会对手、纱布、滚筒及纸张造成损伤。

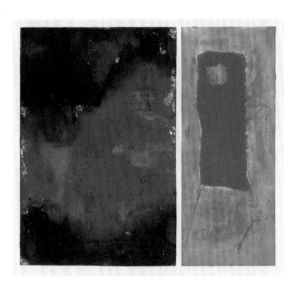

佚名｜年代不详｜综合版画｜31.6cm×38cm｜金刚砂、纱布
版画系 第四工作室藏

3. 实物

对实物的引入是综合版画具有重要意义的形式，区别于传统版画艺术，同时也是一种对当代社会及文化的能动反应，其意义如前所述。下面仅就通常使用的材料做简单介绍。

植物 综合版画制版常用的一类实物材料，如叶片、花瓣、枝条、种子、果壳等，为作品添加了一种关于自然界的形态语言。植物元素非常丰富，如叶片的形状、大小、表面肌理与叶脉的不同结构，花瓣的形态各异，枝干的不同组织结构等，承载着对生命、生长、季节与时间轮回的关注与象征意义。使用植物材料制版需要更加复杂的程序与耐心的操作，简述如下。

首先，所使用的植物材料必须是干燥的，新鲜的材料不能被使用。通常的方式是将收集到的植物夹在纸张比如厚书本或杂志中间，然后压上重物让其自然变干压平。经干燥的植物材料更容易粘贴在印版上，结合更牢固，上墨更容易，转印效果更加稳定。

其次，如使用叶片与花瓣制版时需要进行"拼合"，并非将一束叶片或一朵花直接粘贴在版面上，即使经过干燥压平后。正确的做法是，将材料一片一片的在版面拼贴出"一束"叶与"一朵"花，也就是说材料尽量不要出现重叠的现象，这样或许需要每一个叶片一个花瓣的去制作。依此，较粗的枝茎则需要用刀切薄，然后再用于粘贴制版，否则很难适用于印刷。

再次，粘贴时可以先在印版表面涂布粘合剂，然后将植物材料按草图粘贴到预定位置，也可以在每一片材料背面涂胶后进行粘贴，但必须仔细检查以确保材料完全与印版紧密粘合。然后在印版表面覆盖蜡纸与木板，上覆重物直至粘合剂完全干燥。干燥后的印版需要用钢丝绒或细砂纸小心打磨，去掉一些不需要的细节与粗粝糙点。

最后，植物材料制作的印版通常需要两面封胶，以提高印版的稳定性与印刷效率。

静姝｜2016｜刘昱｜综合版画
30cm×20cm ｜植物
版画系 第四工作室藏

深深的梦想｜年代不详｜玛丽·安·温尼格
综合版画｜干燥的植物

夏末｜年代不详｜玛丽·安·温尼格
综合版画｜纱布、植物

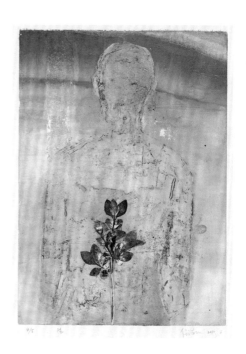

生 | 2010 | 任浩飞 | 综合版画
46cm×32cm | 塑型膏、植物
版画系 第四工作室藏

无题 | 2007 | 杨晓霞 | 综合版画
34cm×45.8cm | 树叶、纱布、棉签、纸
版画系 第四工作室藏

物品 实物材料的另外一类。虽然在上述"拼贴"技法中有一些也可以称为实物材料如蕾丝和皮革等，但这里所指的主要是一些"人工制品"或"成品"，即具有自身形态与符号学意义的物品。最常用的有羽毛，硬币、纽扣、包装盒、号牌、卡片、电路板、药板、创可贴、徽章、刀片、棉签、齿轮、衣物、包装布等等，只要具有适印性，几乎没有限制。这些物品所隐喻的社会关系与文化意识，给综合版画艺术创作提供了新的向度与空间。

在使用物品进行制版的时候需要对版面空间进行有效控制，也就是以上曾论及的对材料厚度的尽量统一。因为其中一些物品的厚度过大会给印刷带来困难，所以提前对一些物品材料进行处理是必要的。比如通过对物品材料的切割剪裁，对印版的挖刻镶嵌，或者使用铸模与捺印等技法。后两者于下文有论述，此处省略。

原来是只手套｜2011｜刘亮｜综合版画
42.7cm×32.6cm｜线手套、塑形膏、骑马钉
版画系 第四工作室藏

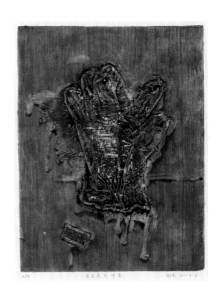

无题有题｜2006｜谢晓柳｜综合版画
40.3cm×52.3cm｜纱布、棉签、线绳
版画系 第四工作室藏

在综合版画制版中经常使用的一些金属物品。

压模,以压扁的易拉罐为模具。

失物招领 I | 1968 | 大卫·芬克伯
综合版画 | 48cm×78.7cm | 压模

无题 | 1969 | 埃利斯·韦斯利 | 综合版画
66.8cm×52.3cm | 压模

4. 铸模

铸模，是一项非常实用的技法，尤其对于一些"物品"如皮鞋、工具，厚质的或脆弱的材料如徽章与手表，以及不能采用通常方式印刷的物体如建筑材料等，也就是所谓的"没有不可使用的材料，而是如何使用"。通过铸模技法，材料在版面被铸成凹陷的范模，经凹印擦墨印刷，形成负像。原则上，一切材料都可以作为铸模的范体，在良好的控制下，材料的细节会获得完整而细腻的呈现。

铸模技法可以使用上述"堆塑"技法介绍的材料，将其均匀地刮抹于准备好的印版上，厚度视具体使用的制版物品而定，但凹陷过深的范模将给印刷带来困难，所以需要对堆料的厚度和铸模深度进行有效控制，这是技法的关键。

首先，将堆料涂抹在印版表面（包括经设计的局部版面），然后使用防粘连的材料对制版物品进行表面处理，以免堆料干燥后无法取出或者损伤模体。最常用的有喷蜡、无色鞋油、凡士林、润唇膏等，需要视对象材质与操作而定，一些表面光滑坚硬的材料可以免除此工序。再后，将经过表面处理的物品或材料按压在印版表面堆料层上，保持稳定直至堆料完全干燥。最后，将模体取下来，堆料层形成凹陷的印模。花草叶片、硬币徽章、机械零件、日常用品等是铸模技法最经常使用的物品类别。完成铸模后的印版，需要用细砂纸进行小心打磨，去除过于尖利的表面颗粒和粗糙的边缘，并进行常规的封版程序。

另外还有一些铸模方法，虽不常用但是有效的补充。例如一些中空或镂空的物品，可以使用堆料制作出各种形状的"印版"，比如一些首饰、窗棂、铁艺件等；还有一些本身具有凹陷形状的物品，使用堆料制作出其印模，如包装盒、碗碟、窨井盖等。这些印模更多是经后期组合而成印版，或使用在印版的局部。

铸模技法为使用实物元素制版提供了一种新的中介形式，既保留了实物的物理形态又使之转换成传统凹版印刷原理，具有很高的适用性，且回溯到综合版画起源的模式。

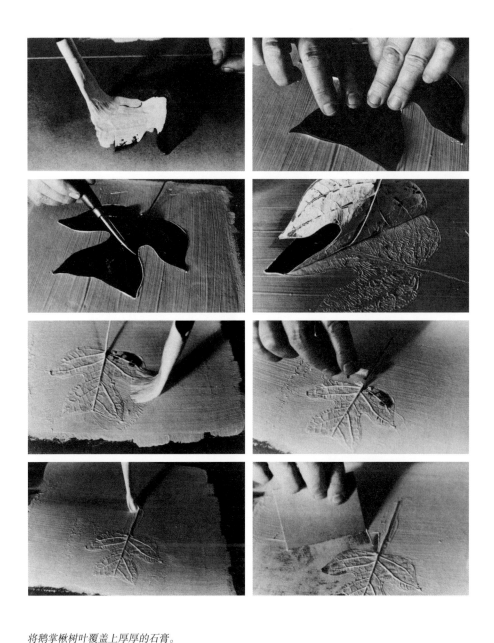

将鹅掌楸树叶覆盖上厚厚的石膏。

然后把叶子放在涂有潮湿石膏层的印版上。

按压树叶以消除底下的气泡，注意边缘都要按压贴附。

叶子将在石膏上留下清晰的痕迹，等石膏完全固化后方可印刷。

把树叶贴合在涂有石膏的印版表面。

如果茎干不能贴平，须用刀片将叶子于版面连接的地方切除一半，得到适合的胶粘平面。

在树叶表面与周围刷上石膏。

刮去多余的石膏，等待石膏完全干燥后方可印刷。

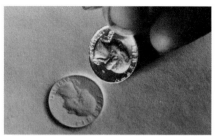

例如硬币可以用铜版机压印到具有可塑性的板材上形成"印模"，如木板、纸板等，但要注意保护好压印滚筒。

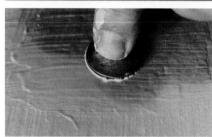

首先给硬币涂上蜡或油等，然后压入半凝固的厚石膏涂层中，会得到良好的铸模。

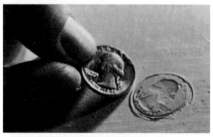

蜡或油等物质可以使硬币在石膏完全干燥后轻松取出，获得良好的铸模效果。

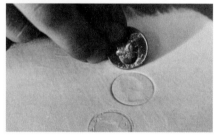

如果把硬币压在干石膏或其他堆塑料上，同样会产生可印刷的印模。但必须使用铜版机来获得足够的压力。

西部森林 | 1978 | 玛格丽特·阿伦斯·绍斯丹
综合材料 | 45.7cm×61cm
以综合印版为模具的纸塑

5. 压模

压模，又可称为"压花"，是综合版画的一种特有的制版形式，其目的不在于得到一种图像，而是一种浅浮雕的形态。由于综合版画是通过"加法"的方式建构印版表面的，所以容易得到更大的空间跨度，而材料与实物的引入提供了新的表意符号。就原则而言，大部分的综合版画印版均可制作压模效果，但具有更大凹陷（凸起）空间的印版所得到的浮雕效果更好，而在实际的创作中，压模版都是艺术家精心设计的结果，并非随意为之。制作压模版可以使用堆塑料，各种纸板木板、实物材料和物品等。通常情况下对制作好的压模版进行封版处理是更安全的选择。承印纸张需要一定的厚度以实现更大的延展力和动态，一般以 300g/㎡ 以上为好。纸张在压印前需要进行润湿处理，压印后须自然干燥以保持立体的形态。表面凹凸空间适中的压模版，使用足够重量的纸张就可以获得充分的浅浮雕效果。而对于使用厚质材料、实物或物品建构的空间较大的压模版，纸张的呈现力不足，则需要使用纸浆，从而得到较大空间的立体效果。纸浆是以某些植物为原料加工而成的，是造纸的基本原料，其中以木材纤维类为最常见，市场均可买到，自己制作亦可。在纸浆中加入适量乳胶可以增加牢固度，并尽量搅拌均匀。过稀的纸浆需要用筛布把水分过滤掉一些，然后分布在版面上直到所有凸起部分均被覆盖。使用工具将印版上纸浆表面压平并压出多余的水分，等待自然干燥。

大多数情况下，压模版是为了获得浅浮雕效果而设计的，更加注重形状和空间层次，并不考虑色彩和明度的呈现。但这并不是说压模版不能使用颜色。彩色的压模版画并不少见，只是颜色的使用大多是为突出浮雕的效果而设计，并非纯粹的表现元素。彩色的压模版画可以分为两种形式：一种是在压印前对印版的部分区域上色，尤以凸起部分为普遍；另一种则是压印之后在纸上进行着色。由于很多使用纸浆制作的作品具有较强的立体效果，一些艺术家甚至将其视为雕塑作品。

传统版画艺术形式，基本是通过印刷在承印物表面上实现图像的。即使是凹版，其在纸面实现的依然可以看作是二维平面的；尽管也存在一些具有凹凸

效果的印法。综合版画属于传统凹版范畴，但压模制版的方式提供了一种具有空间性的形态，一种具有正负双向空间形象的三维模式。

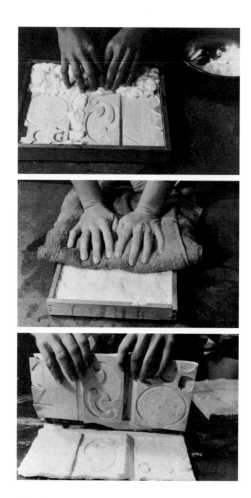

将纸浆压入硅橡胶成模具中。
用干布吸除纸浆中多余的水分，加快干燥过程。
将模具剥离，得到高浮雕式铸模板。

主旋律 | 年代不详 | 简·埃伦沃斯 | 综合版画 | 纸板、压模

衣褶 | 年代不详 | 瓦尔·福尔摩斯 | 综合版画 | 预冲孔金属版、编织、压模

新阿拉提｜年代不详｜奥马尔·拉约
综合版画｜47.6cm×35cm｜压模
美国联合艺术家画廊藏

空间元素｜1972｜简·埃伦沃斯
综合版画｜66cm×50.8cm｜彩色压花

主曲｜1973｜简·埃伦沃斯
综合版画｜45cm×42cm｜压花、复合套印

书页 ｜ 1969 ｜ 鲍里斯·马戈 ｜ 综合版画
50.8cm×71cm ｜ 压模

再见，花园 ｜ 年代不详 ｜ 玛丽安·帕加格尼克
综合版画 ｜ 64.5cm×44.5cm ｜ 压模

6. 遮挡

遮挡，在综合版画的制版中是一项常用的技法。利用遮挡在版面制作出不同的形状和层次，方便实用。在印刷的过程中也存在遮挡的方法，通常是为了得到负形，添加色彩、肌理或为套版做准备。

制版中的遮挡技法主要有两种最常用的形式，但都是与堆塑、固砂技法共同使用的。第一种是在版面建构设计的具体形状，在一些作品中只需要局部某些形状使用堆塑技法，另一些作品为套版制作分色版。首先，把所需的图形勾画在版面上，用纸胶带把图形周围封闭；然后使用堆料在封闭出的形状中进行堆塑，获得所需的肌理；最后，在堆料干燥后将胶带小心撕除：这样就在版面建构出具体的堆塑区。如果采用反向的操作，通过遮挡便可以得到一些"空白"的区域和形状。第二种是在版面建构不同层次的色调，专门用于在制作好的堆塑区之上，尤其是在用砂纸或固砂技法建立的印版表面之上进行遮挡。首先在印版表面均匀涂布粘合剂，把金刚砂洒满并压紧（或用砂纸），制作出类似于飞尘效果的印版表面；然后用胶带把印版表面封闭，用刻刀依次刻出从最亮到最暗的区域，每刻一次就刷涂一遍封版剂；由此渐次的操作使印版表面的凹陷产生不同的深度层次，而使印出的色调产生由亮到暗的变化。这个过程同样可以逆向操作，也就是说先用胶带遮挡最暗部，然后刷涂封版剂并依次遮挡刷涂，由此产生从暗到亮的色调。这个技法需要具有丰富的实践经验，对于不同砂目与封版剂厚度的配合非常熟悉，才能准确控制色调的层次变化。

风帆 | 年代不详 | 唐纳德·斯托尔滕贝格
综合版画 | 24.7cm × 35.5cm | 纱布、胶带、封版剂
使用胶带在粘合有纱布的版面进行遮挡，然后用封
版剂进行不同次数覆盖来产生不同的色调。

虽然大多数情况下遮挡是与堆塑等技法共同使用的，但并非绝对。对于综合版画而言，每种技法都是开放的，以艺术表现的需要为目的，没有限制。

将纱布用胶粘剂粘合在纤维版上，然后用9条胶带将印版封起来。每次揭去一条胶带后将整个未覆盖的印版表面涂上封版剂。最后第一个矩形条覆盖了共有九层的封版剂，第二条是八层，直到最后一条。这是在版面建立不同色调区域的常用方法。

从这印张可以看到图形区域因覆盖了不同量的封版剂而产生不同的色调效果。封版剂越少，印版表面就越能承载油墨印出较深的色调，反之亦然。

通过遮挡的方式为形象涂布不同次数的封版剂，制作出不同色调的人物形象。

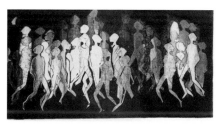

印制出的画面显示了通过使用遮挡技术所控制的色调变化。

利用纱布与遮挡技法制作的两色印版，通过对不同区域封涂不同层数的封版剂，产生不同的色调。

十字架 ｜ 年代不详 ｜ 唐纳德·斯托尔滕贝格
综合版画 ｜ 30cm×30cm ｜ 纱布、遮挡技法、两套版

7. 型版

　　一种常用的综合版画技法，是使用具有"型状"的"版"或不同印版与实物进行组合的制版方法。

　　在综合版画的创作中，将印版处理成各种形状是很常用的一种制版方式，艺术家可以根据需要将印版裁切成不同的形状，以得到所需的画面形式和空间。或作为制作套色版的一种便捷方法，类似于"饾版"，多色同时套印。也可以将不同的多块印版进行组合，得到多样的画面排列与结构，从而超越传统单一的矩形画面界限。还可以将不同的实物或物件作为"印版"组合于同一件作品中，彻底打散画面的完整空间。

爱的形象 ｜ 1971 ｜诺力欧·阿祖玛
　　综合版画 ｜ 81.3cm × 73.6cm
　　丝网印、纸型版、油画颜料

*型版，制作成不同形状的印版可以增加更多的组
合版本，同样也为色彩的搭配提供更大的空间。*

公式Ⅰ ｜ 年代不详 ｜ 布伦达·哈提尔
综合版画 ｜ 19cm×30cm ｜ 型版

峡谷 ｜ 年代不详 ｜ 彼得·福德
综合版画 ｜ 12cm×18cm ｜ 型版

维奥莱特·佩吉特 | 年代不详 | 弗农·李
综合版画 | 56cm×38cm | 材料不详

破碎 | 2008 | 汪晓丹
综合版画 | 39cm×23.5cm | 型版，可不同排列
版画系 第四工作室藏

三角人 | 2008 | 郭夏云亚 | 综合版画
39cm×47cm | 组合版
版画系 第四工作室藏

沉寂的思想者 | 2010 | 许向强 | 综合版画
50cm×39cm | 塑形膏、鸡蛋壳
版画系 第四工作室藏

8. 综合

将"综合"在此单列一节，实际是我对主旨的一种强调，因为"综合"算不上一种制版方法。以上所述各项，主要是从便于对综合版画制版的分析说明的角度而列的，方法彼此之间并非不能跨越，我更想强调的是具有开放性的整体语言结构。

在制版过程中，于一块印版中综合使用不同的材料与技法是非常基础而普遍的方式。通过同一印版制作不同的版本或变体，也是综合版画的一个优势，利用其他传统印版如铜版、木版等进行再次制版与再创作，可作为一种对原始意向的重构；将不同的印版或材料组合在同一作品中，可以打破画幅边界从而获得更丰富的作品形态；对不同的印张进行拼贴组合，也有利于对更多的表意形式与空间的探索。

在印刷过程中，凹印与凸印的组合是综合版画印制的基本方式，生成由正负空间共同塑造的形态，这是一个有别于传统凹版与凸版印刷的特质。在同一作品中使用不同版种组合印制，是综合版画的一个基本概念，虽然不作为本文的研究重点。在此则更注重其他不同印刷方法的综合运用，如后文所述的拓印、捺印、磨拓等技法的混用，同样包括印刷中的遮挡技法，以创造更丰富的形态与意向。由此，综合版画的艺术语言始终呈现出一种开放的形态，这也是我将"综合"纳入制版一章的原因。

沙漠幻想｜年代不详｜布伦达·哈提尔
综合版画｜120cm×152cm｜中密度纤
维版、腐蚀过的金属叶片、手绘

土与水 | 年代不详 | 布伦达·哈提尔
综合版画 | 60cm×90cm | 组合作品

太阳序列 | 2004 | 布伦达·哈提尔
综合版画 | 106cm×76cm
组合作品、腐蚀过的金属叶片、手绘

圣艾夫斯的研究 ｜ 年代不详 ｜ 特雷弗·普里斯
综合版画 ｜ 88cm×30cm ｜ 组合作品

身体地图 ｜ 年代不详 ｜ 布伦达·哈提尔
综合版画 ｜ 125cm×125cm ｜ 组合展示形式

六、印刷

拒绝着你，我很忧伤 | 2010 | 翟荣
综合版画 | 44cm×32.5cm | 塑形膏、线绳、拼贴、手绘
版画系 第四工作室藏

印刷是将版面上的图文转移到承印物上的工序。对于版画而言，印刷是形成作品的关键环节，直接影响到作品表达以及完成的效果和质量。综合版画也不例外。综合版画在传统版画框架内，尤其可被视为"凹版"的一种形式，具有版画的复数性。由一些特殊材料和工艺制作的印版具有非常高的复数功能，比如金属、木料、成型固件等，使用通常材料制作的印版一般也可以达到10至20的印数，同时这也受到制版工艺与质量的影响。

熟练掌握印刷技术，了解印刷过程中的各种动态，不但是制作版画的必要技术基础，而且可以通过不同的印刷方法与控制创造出迥异的艺术效果，对于更加依赖于媒介材料、具有更大调整范围的综合版画而言，会带来更灵活的操作方式和表现空间。同一块综合版画印版在不同的印刷方式与操作下，会展现出更宽泛的能动性，借此，很多艺术家基于同一块印版制作不同的版本，既丰富了艺术表现的呈现形式，也将印刷转变为一种具有创造性的过程。从操作方式讲，印刷主要可分为手工印刷和机械印刷两种，各具优势，但是由于综合版画印版空间的复杂性，更多采用机械印刷方式，也是我在本文中所讨论的重点。

机械印刷　使用机械印制版画是最常用的方式，对于综合版画的印制而言也是如此，铜版机和木版机都是不错的选择。由于综合版画大量使用媒介与材料，版面一般具有较大的凹凸空间变化，因此一定的压力是印制的有利保证，所以铜版机被视为最佳选择。另一方面，相当多的材料并不坚实，过大的压力会损害其空间与机理，需要通过调整毛毡与压力的配合来获得理想的印刷效果，所以在实践中木版机同样可以胜任。一些艺术家会将印版压印两次以得到清晰的肌理及更好的转印效果，这在使用木版机时更多发生。与手工印制相比，机械印刷有着压力充分、受力均匀、转移效果稳定及操作方便的优点。当然，使用哪种方式印刷还要以艺术家的需要作为选择的标准，在实际操作中也常会有两种印刷方式混合使用的情况。但单纯以印制中颜料的转移率作为标准，对于大多数颜料而言，使用机械印刷更为出色。

机械印刷更适用于以下情况：

1. 印制各种油墨时转移率更高，油墨墨身较硬且粘度比较高，需要更大的压力。

2. 在使用厚制纸张印刷时，较大的压力有利于纸张与版面的密合，提高颜料的转移率。

3. 在印制套色版，尤其使用油墨进行套色时，更大的压力会得到更好的叠色效果。在套色过程中，由于后印的油墨附着在前面油墨形成的油膜上时转移率会降低，所以需要较大的压力和对油墨粘性的调整。

4. 在使用一些技法如型版或遮挡时，机械印刷更加适合。

隐匿的情绪（二） ｜ 2009 ｜傅施娜
综合版画 ｜ 49.7cm × 62.7cm ｜塑型膏
版画系 第四工作室藏

手工印刷 然而，印刷机械并非必不可少，对于使用水性或非硬质颜料甚或一些油墨制作的综合版画而言，事实上，许多艺术家更加偏爱手工印刷，它会带来更加丰富的效果和可控性。另外，在拓印、磨拓、转印等技法中，是必须使用手工印制的。一根钢质滚筒、一支马莲、一把鬃刷、一支汤匙，均可作为出色的印刷工具，当然还可以使用橡胶滚筒、棉布拓包甚至手掌。决定采用手工印制方式的首要因素是艺术家对画面的需要：因此从理论上讲，任何颜料和纸张均适用，核心是艺术家的控制力、对色料的深入了解及对最终效果的熟练把握。其次是从某些材料的特性出发，发挥其最佳效果。再者就是在没有印刷机械的情况下采用手工印制。

虽然这是一种非常开放的方式且具有无限的可能性，但仅就材料而言，采用手工印刷仍然有以下规律可循：

1. 以水性颜料印制的综合版画更宜手工印制。须注意水性颜料在印制时不能过于干燥，否则会失去其韵味。如果使用机械印制，会因压力过大使水性颜料易于流淌，且损失一些微妙的细节。

2. 使用薄制纸张如宣纸类时，手工印刷也是不错的选项。对于油性颜料也是如此。

3. 一些技法本身是利用手工印制实现的，使印制本身成为一种创作方式，如后所述拓印、磨拓、转印等。

手工印刷是一个蕴含无限可能性的过程，可以视作对于具有复数性的综合版画印刷环节的一种实验与探索，既能够创造偶然效果，同时可任艺术家随心所欲，这是它广受欢迎的原因所在。

尽管利用媒介与材料进行制版，开启了一种新的表达形式，提供了新的表意内容，但是综合版画的基本制版原理与凹版相同。这就使其整体沿用了铜版画印制的工艺及操作流程，印制过程中的上墨、擦版、纸张处理、印刷等环节基本相同。在具体操作中，综合版画的印版一般具有更大的空间跨度和动态，不同的版面空间深度与纹理、不同的表面材质与硬度，在每一个环节中都显示出差异，对工艺提出特殊要求，由此产生出一些具有针对性的技法与操作。下文对这些具体的差异进行简述。

无形宝藏（一） | 2009
于春艳 | 综合版画
43cm×31.5cm | 塑型膏、金刚砂、划擦
版画系 第四工作室藏

化石 | 年代不详 | 瓦尔·福尔摩斯
综合版画 | 31cm×24cm | 丝制纸、手工印刷

上墨 传统凹版画上墨一般可分为两种方式：第一种，也是最基础的，是采用刮涂或滚筒上墨的方式将色料加至版面的凹陷处以形成图像。前者如大多数铜版画以及一些如木版凹印等特殊形式中，后者如美柔汀技法。第二种是利用滚筒给印版平面上墨，作为一种重要的补充上墨方式，在套色中，尤其在单版套色中被广泛使用。

利用较薄的媒介与材料制作的综合版画印版，完全可以采用传统铜版画的上墨方式与工具，橡胶刮条、硬纸板、电话磁卡等都是很好的选择，刮涂的方式亦相同。但是对于一些材质较厚凹陷较深的印版，就需要采用特殊的上墨工具，如前所述的毛毡卷和短毛画笔或画刷，能够更好地将色料填入版面的凹陷处。这需要作为凹印的色料或油墨具有良好的适用性，较短的墨身会使上墨的

过程更加轻松而准确，同时又利于之后的擦版工作。上墨完成后，不管使用的是上述哪一类工具，用刮片再次仔细地将印版平面残留的色料刮除，会为之后擦版带来便利。

给印版平面上墨首先需要选择正确的滚筒。由于滚筒的周长决定着上墨的面积，滚动一周之后的色料会出现接缝与减淡的现象，这几乎是无法避免和修正的，所以滚筒周长能够覆盖需要上墨的印版表面，是一个非常重要的标准。用墨铲在墨台上把色料铺开成大于墨辊长度的色带，这样有利于打墨均匀。平面上墨的色料性能应区别于前面的凹印色料，需要更长的墨身，更好的延展性和转移率，这样也可以尽量避免对凹处油墨的影响。

在版面凹、凸两部分区域同时上墨的情况下，一般在各次印刷之间没有必要清洗你的墨辊，除非你改变颜料，或滚筒上粘取了过多的凹处色料。在后一种情况下，则必须在每次印刷之间清洗滚筒，否则平面上的色料将与凹处的色料产生混合，印制出的颜色会受到影响。

对于乳剂性和水性色料而言，丙烯色和水粉色同样可以使用刮片。水彩和国画颜料使用毛笔或画刷上色即可。

擦版 在给印版凹陷处上墨完毕后，需要对版面进行擦拭，以将平面上所残留的色料去除，仅保留凹陷处的色料传达形象，这是传统凹版印制的基本原理与必要的程序。综合版画采取同样的步骤。以下简述综合版画擦版过程。

首先，使用纱布团对版面进行擦拭。这一擦拭过程有两个目的：一是通过旋拧按压的方式将色料再次压入凹陷处，使图像受墨更加均匀；二是将平面上残余的色料进行清除，可以通过圆转或往复的擦拭动作实现。在两个环节中最好各准备一个纱布团，或者及时调整表层纱布的位置。尤其在第二个环节中，这样才能高效地将印版表面残留的色料擦除干净。通过仔细擦拭，可以控制版面每个区域色料的存量与密度，为后续的工作做好准备。对于使用较厚或较脆弱媒材的综合印版而言，这个过程会更加谨慎和漫长。使用干净的纱布基本可以将印版表面的色料擦除，所以一些艺术家在此后便进行印制，这也是常见的操作。

然后，在上述基础之上使用擦版纸对印版进行再次擦拭，尤其对于制版细腻纹理丰富的印版而言，这是更常采用的步骤。在擦拭过程中，宜用手掌按

住裁切成适合大小的擦版纸，缓慢均匀地擦拭过版面，这样可以在最大程度上保留版面微妙的细节，尤其对于肌理细密且浅表的图像。国外有专业铜版擦版纸，但使用最多的依然是新闻纸或拷贝纸，另外，质地紧密纤维不易脱落的较薄的纸张均可使用。通常经此擦拭的印版可以很好满足印刷的要求。在传统铜版画擦版过程中还有一些艺术家常常用手掌蘸取白垩粉或滑石粉进行再次擦拭，主要为获得平面洁净的效果。但这种方法在综合版画中很少使用。而另一种擦版方法是综合版画所独有的，即一些艺术家会将印版翻过来图像向下放在整张的擦版纸上，然后轻轻地旋转擦拭。这个方法有利于只将版面"高点"擦拭干净，称为"翻转擦版"。当然还有一些其他的方式，但并不常使用，在此不作过多讨论。

由于大多数综合版画的印版具有一定的厚度，所以印版的四边通常被处理成斜角以保护纸张、毛毡和上墨滚筒，就像在传统铜版画操作中所做的一样。金属板、纤维板、木板或其他硬质版材均须如此处理，纸板与较薄的或柔软材料可以免除此项操作。这就使前一类印版在擦墨的时候需要最后对版边进行擦拭，使作品经转印后在纸张上保留洁净的压痕。当然这并非一种"规定"，很多艺术家同样喜爱印出边缘的痕迹与纹理，作为画面的一种审美因素。

当印刷结束之后，首先要对印版进行处理。处理印版主要分为两种情况。第一种是将印版封存不再进行印制，这也是最通常的做法，先使用松节油或清洗剂清洁版面，然后用棉布或吸收性强的纸张对表面进行吸取，然后再次重复这一过程直至版面没有色料残余。松节油为可挥发溶剂，不会产生残留，经此处理的版面可以长期保存，或再次印制。另一种情况是在印制一定数量的作品后，需要对印版做出修改或调整，然后再次进行印制。这时需要在上述的清洗过程之后，再用肥皂和温水清洗印版，主要是更加彻底地清除残留物和油性，使粘合剂或胶体可以轻松正常地粘贴到印版上。

另外，给完成后的版画作品配上衬纸，可以更好地检验效果，判断品质。国外艺术家经常在手边保存一些各种尺寸和比例的卡纸衬边，以便在印完一版后就可将其置于其中来研究最终的效果，这是个很实用的经验。

绿格子 | 2007 | 郑道丰 | 综合版画
45cm×20cm | 塑形膏、胶带、拼贴
版画系 第四工作室藏

门 | 2007 | 李历军 | 综合版画
45cm×31cm | 塑形膏、纱布、拼贴
版画系 第四工作室藏

1. 单色印刷

单色印刷是最基础的版画技法，在各个版种中也是较常用的，一版一色，构成最基本的版画图像。基于凹印形态的综合版画承袭了凹版画印制的基本技术，经上墨程序将色料擦入印版凹陷处并把平面擦拭干净形成图像。如果以凸版的方式上墨，即只用滚筒在印版表面滚色形成"负片"图像，也可算作是一种单色印刷，但这在铜版与综合版画中并不多见，通常是与擦色混合使用，并很少使用相同的颜色。

使用单色印制综合版画一般选择比较重的颜色，有利于保持画面的强度，且更加清晰地反映版面材质与肌理；而使用亮色时，则多数是在深色纸张上印制。一般情况下，单色印制每版之间上墨不需要清洗版面，除非油墨干燥过快影响到提墨和转移率。单色印制还有一项功能，在制版过程中通过单色打样检查印版状态，检验材料与媒介的适印性，是一种非常通用的方法。

在综合版画的实践和教学中，单色印制也是构思和操作的基点。

一、二、三、四 ｜ 1969 ｜ 吉姆·斯特茨 ｜ 综合版画 ｜ 材料不详

校园路灯（一）｜ 2006 ｜ 吴珊 ｜ 综合版画
50.5cm × 38cm ｜ 木板、雕刻、塑型膏
版画系 第四工作室藏

2. 一版多色

在一块印版上擦拭不同的颜色，获得更多的色彩效果，俗称"一版多色"，也是经常采用的技法。就宽泛意义而言，一版多色还包括在印版平面滚色的方式，获得"凹""凸"两个空间的全域色彩。具体的放在下一节讲述。

作为凹版的一版多色上墨技术，意味着将不同颜色的色料擦入印版的不同凹陷区域，然后再将印版平面擦拭干净。在擦版过程中，彼此相邻的不同颜色会形成一定程度的混合色彩。通过精妙的技术控制，被混合的色彩会很柔和而有节制，且能够保持各自独特的色相，使色调不致变模糊。当然这需要丰富的实践经验和耐心的操作。例如，在印版上擦涂相邻的蓝色油墨和黄色油墨，两种油墨在相交处会融合产生一个绿色的混合区。很多艺术家喜爱这种混色的效果，但是从技术角度讲，如果需要，经过小心地上墨和擦拭，两个色域也可基本保留原来的颜色，或者说将混合区降至一个最低点。

相邻的色彩间经上墨擦版程序，肯定会产生色彩的混合效果，尽管可以控制到极小的范围，却是难以避免的。但从艺术角度来看，这是一种由技法所产生的既定的审美趣味，并非缺憾。而不相邻的色彩可以较容易获得清晰整齐的边缘，通常是采用遮挡的办法，如最常见的是用纸胶带把各个色域圈出，然后上墨擦版，最后把胶带撕掉即可获得整齐的色域边缘。当然通过对不同色域的空间和分色进行组合，可以得到完全整齐的相邻边缘，但从严格意义讲这已经属于分版印刷的范围了。

船（二）｜ 2007 ｜李历军
综合版画 ｜ 34cm × 49cm ｜塑形膏、雕刻
版画系 第四工作室藏

静物 ｜ 2009 ｜王金钊｜综合版画
46cm×32cm ｜塑型膏、织物、胶带、金刚砂
版画系 第四工作室藏

5：30 ｜ 2009 ｜李丹丹｜综合版画
46cm×33cm ｜金刚砂、线绳、塑型膏
版画系 第四工作室藏

梦一般遥远 ｜ 2008 ｜汪晓丹｜综合版画
49cm×31cm ｜线绳、胶带、刮刻
版画系 第四工作室藏

3. 一擦一滚

　　以上两节讨论的是基于凹版印刷形式的上墨工艺，这也是综合版画印制的最基本方式，不管是单色还是多色的印刷，都是通过在印版凹陷处擦墨来形成图像。本节所讲的"一擦"，即是指上述在印版的凹处擦色，并将印版表面擦拭干净的环节；而"一滚"则是指用滚筒在被擦拭干净的印版平面上色的方法；使印版在凹、凸两个空间均被着色，通过一块印版形成全域的彩色效果。由于印版凹陷部分的色料将是转印后版画作品的表面，所以凹处的色料不会被平面上的滚色所遮蔽与影响，最终会被完整无损地印制出来。

　　一擦一滚的上墨方式非常简便且易操作，尤其对于为版面整体，比如加一层底色是非常实用的方法。但是在使用滚筒上墨时需要注意两个问题：首先就是选择适应的滚筒，上面已经谈到过；再就是色料的粘度要适中，一般凹版色料身骨较硬且短，这就需要滚色与之有所区别，通常是添加调色剂以产生粘性的差异，由此可以避免印版凹、凸处两种色料的混合。如果逆转这个程序，让滚筒上的油墨具有相同的粘性，便可以与凹版中的一种或多种油墨混合，其结果是形成各种各样的色调，这同样被一些艺术家喜爱并使用。

　　一般来说，擦入凹处的色料选择较深的颜色，更加有利于材料与肌理的表现，因为这是呈现媒介的暗部，增加对空间和体积的视觉效果的最"正常"的做法；而表面的滚色宜使用亮色，在平面和凸起的版面，表现了材料与肌理的亮面；两者共同完成了明度的塑形。在这种情况下，每印一幅版画之后一般无需清洗印版，经再次的擦墨滚墨过程，印制效果基本不会受到影响。如果反向操作，用浅色在凹处擦色，用深色在平面滚色，则必须在各次印刷之间清洁印版，否则两处颜色将混合在一起，使色调受到一定影响。

　　还有一种非常重要而有效的滚色上墨方法，就是使用型版，这是在印版平面获得局部色块及多色的一种很好的方法。通过将诸如蜡纸、硫酸纸、拷贝纸、明胶片等薄制材料镂空成所需形状，然后覆在擦完墨的印版表面上，再以着色滚筒滚过版面，由此便在印版平面建立起一个色彩图形区域。型版可以在一块印版上同时使用几次，成为一种简单有效的单版套色方法，并被广泛使用。

排列组合 ｜ 2011 ｜ 杨楠楠 ｜ 综合版画
48cm×35cm ｜ 塑型膏、砂纸、滚色
版画系 第四工作室藏

排列组合 II ｜ 2011 ｜ 杨楠楠
综合版画 ｜ 46cm×34cm ｜ 塑形膏、砂纸
版画系 第四工作室藏

我望着蛋 ｜ 2010 ｜ 唐成 ｜ 综合版画
46.5cm×31.8cm ｜ 塑形膏、拷贝纸、胶带、雕刻
版画系 第四工作室藏

无形宝藏（三） ｜ 2009 ｜ 于春艳 ｜ 综合版画
33cm×45cm ｜ 塑形膏、金刚砂、雕刻
版画系 第四工作室藏

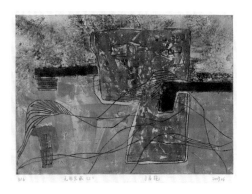

4. 渐变色与彩虹色

渐变色与彩虹色均属于上面所述中"一滚"的技法，也就是使用滚筒为综合版画印版平面上墨的特殊方法，是在使用型版之外的，在一次上墨中获得几种色彩效果的方法。在传统凹版一版多色的制作中经常使用，也同样大量使用在由较薄媒介材料制版的综合版画印版的平面上墨过程中。

渐变色 通常指由两个颜色构成的色彩效果，最常用的是由任意一种色彩与白色（黑色）构成的具有明度变化的色彩，是一种颜色从明到暗的逐渐变化。有两种排色方式，一种是用墨铲将两种色料"一"字形刮涂在墨台上，两个颜色之间或相邻，或保留一定距离为混色留出空间，色带长度应大于滚筒的长度，在打墨的时候使滚筒左右移动，将两种色料混合在一起形成渐变色。另一种是将两种颜色按"二"字形排开，两条墨带有部分重叠，随滚筒打墨过程而形成混色渐变效果。

彩虹色 是指由两种或两种以上不同颜色所组成的，经混合而产生第三种即间色的色彩的方法，是一种色相的变化。例如用黄与蓝两种颜色经滚筒打墨混合，交叠区域便生成绿色。而由三种颜色经混合将会获得另外两种间色，形

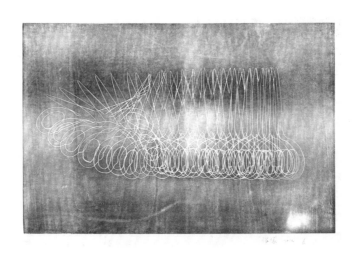

无形宝藏（四） ｜ 2009 ｜于春艳｜综合版画｜ 33cm×45cm ｜木板、雕刻、彩虹上色
版画系 第四工作室藏

成"彩虹"般的色彩效果。也有两种排色方式，一种是用墨铲将三种色料"一"字形刮涂在墨台上，颜色之间或相邻，或保留一定的距离为混色留出空间，色带长度应大于滚筒的长度，同样在打墨的时候使滚筒左右移动，将三种色料混合在一起形成由三种"原色"和两种间色组成的彩虹色。另一种是将三种颜色按"三"字形排开，三条墨带之间均有部分重叠，随滚筒打墨过程而形成混色效果。

　　因为这两种依然是属于给印版平面上墨的方法，所以一般情况下还要考虑到上节所述的基本规律，也就是以深色进行擦色，用浅色来滚色，除非有特殊的构思。

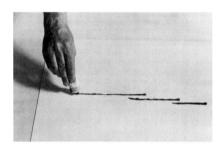

渐变色与彩虹色，也就是说由两种或两种以上的油墨从辊的一端混合到另一端形成的融合色彩。将油墨涂在墨台上形成的平行条带，略有重叠或者略有间隔。

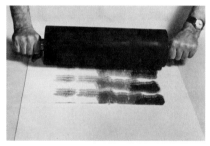

滚筒的滚动过程使颜色之间混合。在滚筒滚动的过程中，通过左右移动滚轮，可以使颜色混合更加高效流畅。

颜色之间形成一个平滑的融合层次。

5. 海特技法

海特技法又称粘性印刷法，是通过改变油墨中油的含量使之相互间产生排异，用不同的滚筒在同一印版表面及凹陷处获得不同色彩的方法。该技法是版画家斯坦利·威廉·海特19世纪50年代在其巴黎的版画17工作室开发的，并与克里希那·瑞迪（Krishna Reddy）以及其他同事利用该技术进行了大量版画创作，拓展更多可能性，并进行推广。海特技法主要运用于凹版上墨中，但对于综合版画而言，由于更多的媒介材质的运用所塑造的多层印版空间，能够产生更加丰富的效果。

油墨中的含油量越少，油墨墨身就越粘。油性含量更多的油墨将排斥粘性油墨，而粘性油墨将吸收油性油墨并被其覆盖。通过在油墨中添加不同量的调和剂可以将之改性为具有不同的相互排异力。在具体操作中，首先是凹版的擦色，将印版凹陷处填充油墨，比如一种蓝色凹版油墨，凹版墨墨身较短，粘性较强；将印版表面擦拭干净之后，用滚筒将添加一定量调和剂的含油量较强的油墨滚在印版表面，比如一种红色油墨，在这个过程中一般会采用型版的上墨方式为表面局部上色；然后用另一只滚筒将一种粘性较高的油墨滚涂在印版表面，比如一种黄色；此时，第一次滚涂的红色区域将排斥黄色油墨，使红色以外的印版表面成为黄色区域。通过不同粘性油墨之间的排异性，在印版表面获得不同的色彩区域，是海特技法的最基础的功能，甚至可以制作三或四层色彩。

如果配合使用不同硬度的滚筒，将会产生更加丰富的效果，这可被视为海特技法的精髓。例如在上述操作中，如果第二次上墨使用柔软的滚筒，那么黄色油墨不仅会留在印版表面的空白区域，而且会压入印版上填有蓝色油墨的凹陷处（尤其对于有大面积凹处的印版，效果更加明显），由于两种色彩粘度相近会相互吸收，相重叠的区域将会产生绿色，使整幅印版形成蓝色、红色、黄色、绿色的色彩丰富的版面。综合版画具有更多层的空间，多层的梯级表面为软滚筒的使用提供了更加丰富的表现力。

在海特技法的基础之上还有很多拓展的实验性使用方式。在不同粘性油墨与不同硬度滚筒的排列组合中，不同的先后次序中，可以获得不同的印制效果，比如将上述滚墨的次序颠倒一下，那么红色将被黄色吸收形成橙色等产生不同的混色效果。在此不作详述。

6. 对版

虽然相当多的综合版画作品可以一次性上墨印制完成，但是将图版印制于纸面相同的位置，依然需要一套固定的技术。另外，对于采用套版和叠印的方式而言，对版环节就更加不可或缺了。在这一过程中，手工印制和机械印制所采用的方式差别不大。下面简单介绍几种最常用的对版方法。

纸边对版 这是最常用的方法，对于一般的版画形式均适用，操作最方便。首先，准备一张垫纸，尺寸大于印版和承印纸，把印版的位置标示在垫纸上，通常标出四角的位置即可，然后根据承印纸张的大小和上版的位置，标出对版的规矩线，以纸张的一角和同侧长边的边缘最为常见。印制时先将印版放置在垫纸上已标示出的固定位置上，然后把承印纸张的角和边对准规线放置在印版上，这样就可以控制印版在纸张上转印图像的位置。垫纸可以使用任何试用的纸张和材料，其中透明胶片最受艺术家青睐，稳定性好，清理方便，并可多次使用。在使用机械印制时，印床上一般制作有基础标线，也可以起到对版的作用。

"T"形对版 在标示好印版位置的垫纸上，使用"T"形规线对版也是常用的方法。在衬纸上标出纸张一边的边缘和中心线，形成一个"T"形的坐标，在垫纸的另一端仅标出中心线，作为校正坐标。此种方式需要在承印纸张背面相应的位置上标出两个中心线以完成对版操作。"T"形对版更常用于套版和叠印的制作流程中，精度也高于纸边对版和机械印床上的通用标线。

定边对版 通常用于手工印制的综合版画，在任何印台或桌面上，用纸胶布把纸的一端固定住，然后放置印版即可。如果把纸张固定在垫纸上更好，对于套版和叠印的流程也非常适用。还有使用打孔器在纸边打孔对版的方法，效果也很好，这需要制作一个带有立杆的对版边条。

翻转对版 这在独幅版画与综合版画套印中也常用到，主要基于二者在相当多的情况下均不需要非常精密的细节对版。在以传统方式印出第一版后，把上好墨的印版版面向下再次"扣"在已印出的图像上，尽量保持位置准确，然后把纸张和印版一起翻转过来进行第二次印刷。注意在翻转过程中不能位移。如果是圆形印版，则需要在纸张和印版背面相对位置做好对版规线。

模版对版 利用与印版相同的板材挖出印版的形状，形成一个对印版定位的模版或框架，也为一些艺术家所喜爱，尤其是在由几块印版共同组成画面时，这种对版方式更加实用高效。在印刷之前，先将模版用胶带固定在印床上，这样在印刷过程中就不会移动。模版对版可以有效避免由几块印版组合的作品在印刷过程中承印纸张易于变形起皱的问题，同时可以使承印纸张受力均匀，更加平整。

根据不同的需要和喜好，综合版画对版的方式不仅于此，比如还有针孔对版、"压纸"对版等方法，也没有所谓严格的规范和最佳选择，只要能达到目的并易于操作便好。

能源电池 ｜ 1973 ｜简·埃伦沃斯｜综合版画
使用模版对版方式

dance Ⅳ｜ 2009 ｜韩沁｜综合版画
37cm×43.2cm ｜塑形膏、金刚砂、美纹纸
版画系 第四工作室藏

7.套版与叠色

通过对印版一次印刷得到满意的画面是令人愉快的，但这需要相当的经验、复杂的工艺和很强的控制能力。而大多数艺术家从个人审美或画面需要出发，采用"套版"和"叠印"的方式制作综合版画作品，尤其对于设计复杂的印版，以提高上墨的可控度并得到更加丰富的效果。当然，首先这需要上面谈到的对版技术。

在综合版画制作中使用套版技术是非常常见的，工艺操作与传统版画基本相同，画面由一块或几块印版套印而成。套版还可以产生叠色的效果，但对于不同色料性能来说，良好的叠色效果需要艺术家具有丰富的实践经验与打样过程的校准。

套版 使用同一块印版进行套版印刷是艺术家最常采用的方式，即单版套色，操作简单便捷。比如将同一印版不同区域分别施以不同的色料进行多次套印，而不是将不同色域同时施色，有利于色彩之间衔接处的清晰界分。通过对一块印版重叠分色与多次套版印刷，也可以获得叠印的效果，使单版套色的色彩增加了新的表现的维度。利用"一擦一滚"的技法获得凹凸两个空间的色彩，也是常用的单版套色方法。通过局部"擦"局部"滚"的技术拓展，可使画面颜色更丰富。但这只适用于表面空间较简单的印版，相当多的印版表面通过多种材料建构形成复杂的空间，利用"一擦一滚"的技法获得单纯精细的凹凸两处的色彩并不容易，而将"擦""滚"分别印制，也即单版套版印刷则是最佳选择。

而使用多块印版进行套版，即复合版套色，则更加有利于对不同色域、肌理和材料的控制，并得到最佳的叠印效果。尤其对于一些空间比较复杂的版面，需要同时处理凹版擦墨、凸版滚墨与材料、色域之间关系的情况，复合版套印是首选方法。分版一般基于两个原则：一是对媒介材料的区分。由于不同厚度的材料在一块印版中很难得到均衡的转印，需要分版组合套印。二是对于颜色的区分。底色、凹印色、凸印色、叠色，很难在一版内实现，同样需要分版套印。

在套版中有两种制作流程。第一种是以版次进行印制，就是说先整体印出全部作品的第一版，然后再印第二版……以此类推直到作品完成，这种方式以

单版套色为多。第二种是依次完成每幅作品的印制形式，就是说印完第一幅作品再印第二幅，这种方式以复合版套印为多。在第二种套版流程中，除了上述"对版"一节中所讲的技术外，还有一种非常实用的方法，我称之为"压纸"法。在印制的过程中承印纸张的两端之中总有一端压在印刷滚筒下，也就是说，在每印一块印版后纸张保持不动，只有印版在更换，直到一幅作品完成。但这需要两个前提，一是复合套印的印版须全部上好色，二是承印纸张要更多的长于印版，才能使两端压在滚筒下始终保持不动。

白岩石船坞 | 年代不详 | 戴尔·皮尔森·希尔
综合版画 | 56.6cm × 50.8cm
织物、凸印与凹印两次印刷

叠色 通过多次印刷，将颜色一层层叠加在画面上，可以制作出层次丰富而迷人的色彩效果。这是一个需要统筹规划和操作经验的过程。一些版画家在一幅作品上叠印多达十数层，来获得期望的色调和明度效果，这不仅需要熟练掌握材料性能和印制技术，而且需要对画面艺术效果有很强的把控能力。在综合版画多版套印的操作中，最常用的是将底色版与材料版进行分版套印的方式，然后是在此基础之上的将不同材料分版套印的方式，其他变化均可纳入这两种方式中。

在综合版画套版叠印过程中的色序通常是从浅色到深色，从灰色到纯色依次进行。根据色稿，将色料一层层叠加到画面上去，以达到期望的效果。前面

印制的每一层颜料或油墨，在加上另一层之前都必须处于合适的干燥度，未干或完全干燥的色层都不是最佳状态，使后面叠印的色料不能达到理想的转移和叠色效果。另外，如果色料中添加了填充剂或催干剂，其比例必须正确，否则会对后面叠印的颜色产生不良影响。总而言之，在使用叠印技术制作综合版画的过程中，艺术家必须相当熟练地掌握正确的时间控制及各种物料因素。

叠印所产生的美学趣味主要源于颜色叠加在一起后产生的丰富变化，复色以及光学色所带来的视觉效果具有更多层次。因此，色料的透明性成为主导性因素。石印油墨、胶版油墨都是较透明的油墨，很适合于制作叠印作品。透明油墨在此是一种非常实用的调和剂，按需要添加在其他油墨中以调整其透明度。当然也可以使用油画颜料，比油墨更加透明且色系丰富，但须在其中添加一点#0 调墨油或填充剂，以在其变成薄层时增加硬度和附着力。进行多次叠印通常需要使用结构更加紧密的重磅纸，如版画纸、水彩画纸、纸板，或类似的纸张。宣纸类纸张一般不宜制作叠印作品，较易破损。

8. 转印

在通常意义上讲是一种印刷形式，木版—凸版、铜版—凹版、石版—平版，虽然都有各自的制版原理，但是也可被视为一种转印过程，唯与丝网—漏印相区别，将图像从印版转移到承印物上完成图像的印刷。综合版画同属于这一转印系统，但在此处介绍的"转印"是作为一种特殊的技法，即通过中介的一种间接印刷方式，经常与其他综合版画技法混用，这也可以看作是综合版画具有开放形式的更宽泛的容纳机制以及利用媒介材料制版的一种需要。

在通常的版画印刷过程中，为保证色料的有效转移率，印版与承印物需要一方是柔软的。大多数情况是承印物相对柔软，如纸张、织物等。当然也可以制作出柔软的印版，既可以将图像转移到柔软的承印物上，也可以转印到坚硬的材料上，如金属、玻璃、塑料板、木板等。这就接触到上述的转印方法，经表面处理的织物、油画布，尤其是印刷用橡皮布，是最常用的柔性版材。先将常规印版上的图像印至柔性材料上，然后将之转印到其他硬质表面，即完成转印过程。

分隔线 V ｜年代不详｜凯蒂·琼斯｜综合版画
10cm×10cm ｜转印

滚筒转印 在石印和平版印刷行业中最常使用的一种"胶印"方式，其原理是用橡胶滚筒从一块上好墨的石版或金属图版碾取图像，然后转印到纸张上，通常被称为间接印刷法。当然也可以给木板、布料、蕾丝、纸张、砂纸与其他平面或具有纹理的材料表面上墨，然后运用滚筒转印法将图像或肌理转印到纸张或其他材料上。滚筒转印可分为两种方式，第一种是在印版上涂布颜料，或将所需材料上色，然后用滚筒在印版或材料上面碾过，使色料转移至滚筒表面，最后再将其从滚筒转印到承印物上。第二种方式是将顺序倒转，先把滚筒打好油墨，然后滚过各种材料以获得肌理和纹样，再将其转印到承印物上，可得到类似于负片的效果。在通常情况下，滚筒转印法经常与其他技法一起使用，使作品效果更加丰富完整。尤其对于一些无法进行拼贴粘合的材料和实物，如果要获得其肌理与纹样，转印与下文介绍的拓印均是比较常用的技法。例如在一幅综合版画作品中的局部，添加难以进行制版的材质如墙面、木材或金属构件等效果。

滚筒转印、遮挡
先用滚筒滚取蓝色，然后在褶皱的拷贝纸上压滚以获取肌理，再转印到承印纸张上。转印前用三片不同形状的纸片进行遮挡，转印后再以另一只小滚筒在纸张上滚印红色，取得叠色效果。

孤立 ｜ 年代不详 ｜ 爱德华·哈尼
综合版画 ｜ 38cm×28cm ｜ 复印件转印、滚筒

化石 II ｜年代不详｜瓦尔·福尔摩斯｜综合版画｜转印、拓裱技法

翻新的司汤达东门｜年代不详｜海尔格·汤普森
综合版画｜76cm×56cm｜干刻、转印

热带森林 | 年代不详 | 海尔格・汤普森
综合版画 | 99cm×65cm | 影印、转印

9. 遮挡

印刷中的遮挡不同于制版中的遮挡技法，后者是指在版面塑造形态或制作不同层次色调的方法。印刷中的遮挡技法可分为两种形式：一种是使用材料在上好墨的印版上隔离转移到承印物上的油墨，形成空白的负形；另一种是在遮挡材料上着色，在画面中增加空间与元素。可用于遮挡的材料很多，最常用的有各种纸张、明胶片、织物、实物材料等，只要能适应印刷即可。

希望Ⅳ ┃ 2011 ┃傅军杰┃综合版画
54cm×37.6cm ┃包装网、即时贴、塑型膏
版画系 第四工作室藏

佚名┃年代不详
综合版画┃ 36.2cm×26cm ┃型版、指甲油
版画系 第四工作室藏

10. 出血印

"出血印"是一种艺术家常采用的印刷方式，就是在印制版画时，将承印纸张裁切到比版面上的图像略小，这样印制出来的印张呈现出一种"满纸"的效果。由于纸边会被纳入画面，所以出血印对于纸张材质、纹理和敏感性都有更充分的表现，这也是它受到艺术家喜爱的原因之一。大部分艺术家为了体现材质的特性与美感，在裁切的过程中会尽量保留纸张自然的边缘，尤其是手工制作的纸张。裁切时尽量使用各种手工的方式而非刀具。在印制过程中，应在印版内制作对版规线或标记，以保证每张印品得到相同的图像。出血印的作品也给装裱和展示带来了更多形式和空间上的变化，更具现代感。比如可以不用卡纸镶边，悬浮、摆放，不用镜框，还可以悬挂，相对于传统的镜框而言更加自由，尤其增加了对空间的利用和适应性。一次将完整的画面印在一张纸上，或一次将画面同时印在几张经裁拼的纸上而同时得到不同的局部，后者在综合版画的印制中是一种经常被使用的方法，可以得到组合形式的作品。

采用出血印的版画作品，没有了传统版画惯例中图像周围的留白部分，这给艺术家的签注带来变化。一般艺术家会在画面中签名和标注版次及印数等信息，或者只在画面中签名而把其他信息标注在作品背面，更甚者全部都签注在背面，这些都是艺术家的个人喜好，均无不可。

在以出血印的方式印制版画时，不管是采用机器还是手工印制，一般每印一次都要更换衬纸，以免多余的颜色污染作品的背面或毛毡。

11. 拓印与捺印

拓印 又称"传拓"，是我国独有的一种"印刷"技术，是将宣纸打湿铺陈于实物上，然后以拓包蘸墨于其上"拓"出形状与图像的一种方法，基本原理是利用被拓物自身的凹凸空间变化形成纹理，正像正印，并具有复数性。拓印对中国文化艺术的保存与传播起到了重要的作用，而其自身也成为一种独特的艺术形式，具有很高的审美价值。拓印的起源尚无法确定，虽然有汉代说、曹魏说、隋代说，但迄今最早的实物为道光年发现于敦煌石窟的太宗《温泉铭》

拓本（上有"永徽四年八月围府果毅儿"题字一行），欧阳询书《化度寺邕禅师会利塔铭》拓本，柳公权书《金刚经》拓本，所以拓印的起源早于初唐是可以确认的。早期以石刻拓印为主，清道光年间出现形器如铜器、陶器、甲骨、玉器等拓印形式，起源于宋代的"鱼拓"更是妙趣横生，极富创意。拓印有"擦拓""扑拓""毡蜡拓""镶拓""颖拓"等多种方式，以前两种最为常用，因不同的对象使用不同的方法而得到不同的效果。有关拓印研究的专著不少，在此不作赘述。

形态 ｜ 2003 ｜郭持宝｜拓印
47cm×26cm ｜宣纸
版画系 第四工作室藏

无题 ｜ 2019 ｜沈逸俊｜综合版画
27cm×19cm ｜皮、水性色料
版画系 第四工作室藏

完形拓印 一种"立体"的拓印法，分为两种，一种是对立体的器物进行拓印，另一种是将拓印的图文拼接组合成立体的图像，也可称为"全形拓"。完形拓的方法始于清朝道光年间，从早期对立体形器铭文图案的拓印到将各局部拓片组合而成的简单图像，再到先在纸上描绘出器型，然后用拓片拼接成符合透视规则的立体形态。既拓展了拓印的可实现范围，同时也创造了一种新的艺术表现形式，并且对综合版画具有特殊的启发与实践意义。

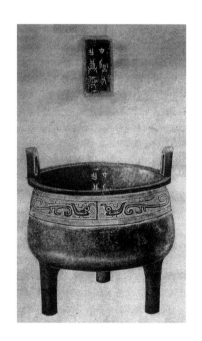

《才兴鼎》·西周 | 完形拓
北京故宫博物院藏

磨拓 同样是一种"印刷"技术，通常指使用硬性工具如铅笔、粉笔、蜡笔或碳条，通过薄制纸张对材料或物品进行磨擦而得到"凸版"效果的图文的方法。磨拓主要流行于 19 世纪的西方，大多用于图案文字的复制保存。超现实主义艺术家马克斯·恩斯特（Max Ernst，1891—1976）曾利用此技法制作过一些综合版画作品。

钟的起源 ｜ 1925 ｜ 马克斯·恩斯特
磨拓 ｜ 16.5cm×10cm ｜ 木纹板、铅笔

亚历山大之战 ｜ 1966 ｜ 马克斯·恩斯特 ｜ 彩色磨拓 ｜ 9cm×10.5cm ｜ 材料不详

捺印 一种早于印刷术的"印刷"方式，使用印信或模具经按压形成图文的方法。在纸张布帛上可以得到复数连续的图文，也可在其他材料上实现浅浮雕效果，如对砖瓦、火漆、封泥、陶器等进行的装饰。

拓印与捺印均是特殊的"印刷"技术，与印刷术一起延续至今。在版画艺术中，拓印发展成为一种独立的版画语言，即现代"拓印版画"，吸取了拓印的审美元素，别开生面。捺印与磨拓则成为一种版画技法，被艺术家在作品中使用，丰富画面效果，增加表现手段。对于综合版画而言，拓印与捺印是一种非常重要的制版、印刷方式与表现语言的补充，拓宽了"版"的概念，同时延展了表现内容与题材。虽然在综合版画制版过程中大量使用材料与物品，但是依然存在一些限制，并非所有的材料都可以使用，必须能够满足印刷的要求。一些体积较大、较厚的、难以移动的、无法控制的材料与物品，可以通过拓印、捺印等方式进行复制，作为完整的作品或作品中的元素，如建筑、机械、工具、树木甚至动物等。

捺印《菩萨像》 ｜ 唐至五代刊印

12. 打样

打样（proofing process）也可称作"试印"，是版画制作过程中不可或缺的一项工艺程序，对实现作品的艺术效果具有非常重要的参照与引导作用。通常由于在制版和印刷过程中，艺术家并不一定能够完全依靠经验控制并获得所需的画面效果，比如对反向造型的视效、色彩、色序、叠色等；也未必能够确定所实现的画面是否满意，尤其对于多版多色的复合印制而言，此时至关重要的便是用图版印出校样，也即是通过打样来获取制版或印刷所需的信息与数据，以便准确把握作品的最终面貌。

在版画制作过程中，打样会发生在很多不同的情况下，也会出于各种不同的需要；同时也可能存在不同阶段的不同的样张，或一件作品不同版本的样张。从一幅草图开始到最终完成的版画作品，是一个对艺术与工艺不断协调的过程，既基于原初的创意，也容纳版画印刷特质的本体美学。由于材料、媒介或物品的引入，综合版画的制版过程在大多数情况下都更加复杂，印刷也更艰苦更具不确定性，所以打样更多的被使用在这两个过程中，或者说综合版画更加需要打样来导引作品的完成。另外，在具体实践中，相当多的艺术家在综合版画的印制过程中非常乐于制作同一图版的不同版本，不愿把印制作为一个封闭的过程，这源于综合版画丰富的制版材质与肌理所形成的更大的动态与可能性，也因此打样对于综合版画具有了更多的意义。

打样具有三个基本作用，与工业印刷存在一定区别。首先，为制版提供样张，在制版过程中检校图像的效果以达到创作意图。其次，进行试印，为正式印刷提供样张，尤其对于比较复杂的版面和套色版而言，确定最终效果及色彩、色序等因素至关重要。最后，为艺术家提供样张，很多艺术家与职业版画技师合作制作版画作品，这在欧美是一种非常普遍的形式，以艺术家标注授权的样张作为后期作品印制的标准。

具体到综合版画中打样的一些特殊性简述如下。

状态打样 (State Proofs) 与上文所述制版中的打样作用相同，在制版过程中对印版进行试印，为后期工作提供参考。由于综合版画大多使用材料与媒

介，所以在对图像进行检校的同时还要对所使用的材料进行试印，以检验传达效果。一般的方法是采用一种深色色料以凹版的方式进行试印。在制版过程中这种打样可能不止一次，每次调整和增删材料时或许都需要这样做。这些样张应被有序保存，并按惯例用罗马数字进行编号，以区分制作过程中的不同阶段。

试打样 (Trial Proofs) 可以看作是状态打样的一种类型，也可以理解为是其的一种深化。最常见的是通过打样过程对上墨或擦版的不同方法进行尝试，或者在擦好墨的印版上再滚色来查看混色效果，而不仅仅是进行凹版上墨，便会得到一些不同的样张，这在传统版画制作中很少出现，或者说并不需要。

色彩打样 (Color Proofs) 在彩色综合版画制作中，可以达到非常宽广的色域，但是由于印制大多采用凹印与凸印复合使用的方式，所以达到草图或设计中的效果需要艺术家具有非常丰富的经验，即便如此，也需要更多的打样过程来修正并达到最终效果。在此，不仅通过样张来检校色彩、色调，还要检校混色、叠色以及色料的软硬与粘稠度，由此会产生很多不同的校样版本。所以在作品上还经常看到"唯一打样"（Unique Poof）、"色彩试打样"（Color Variation Poof）等标注，均可理解为是色彩打样中的变体。

七、作品的签注与保存

版画作为具有复数性的艺术，在形成过程中，在市场以及商业流通中形成了对于其"复数"属性的规定。首先，早在1860年发起的"版画独立运动"，确立了具有复数形式的版画作为一门艺术的身份。另外，1960年9月在维也纳举行的第三届国际造型美术协会会议（ICPA）中，对版画的定义做了三项规定：1.为了版画作品的创作，艺术家本人利用石版、木版、金属版、丝网版或其他任何版材，参与制版，将自己的艺术构思通过"版"印于承印物上。2.艺术家亲自参与或监督指导下，从其原版上直接印制的作品。3.在完成的版画原作上，艺术家有签名的责任。但在二战以后，版画演化出很多形式，版画展览的要求也不尽相同，在此情况下又增加了三项规定：1.综合版画不被接受。2.复制性版画与原创版画相区别。3.版画原作除要有原作者签名之外，还要辅以试作（A/P）或限定印张的标注。这些规定基于对作品的确认和流通的需求而生，维护了版画作品的艺术身份及价值。目前一些版画展览仍然遵循这一原则，这样将综合版画、独幅版画及数字版画排除在外。我认为在当代艺术多元多层面的发展中，各种艺术都有自己存在的理由及权利，综合版画虽然在制版过程中

打破了传统的方式，但其具有作为版画艺术本质属性的"复数性"是无可辩驳的，这完全符合以上所谓的"规定"。经艺术家签注的综合版画作品，即便从市场与流通的角度来看，也不伤害任何组织及个人的利益，具有完全的合法性。版画作为基于印刷的"复数性"艺术，确实需要一定的规范与确真，通过艺术家亲笔签名与标注"印张"或版次等具体信息来实现，这对综合版画也完全可以适用。

艺术家一般使用铅笔对作品进行签署、编号和命名，首先是因为防止签名破坏版画的整体美感，另外，用铅笔更加持久不易褪色。按惯例，签注都位于版画底部边缘靠近图像的位置，从左边开始首先是版画的名称，然后在底部边缘的中间是版画的编号，例如，1／10 意味着这是有十个印张的第一幅（还有一种作品的编号与名称位置互换的签法，同样被允许）。相当多的版画家并不一次印制出全部作品，这首先需要制定出该作品的最大印数，然后用一张档案卡记录印制的规划，并列出画廊代理、买家，作品送往、赠予或售予展览等信息，对于版画家而言这是个非常有效而必要的方法。在底部边缘的右边是艺术家的名字和日期——版画制作的年份或月份和年份。一些艺术家委托版画工坊印制作品，有时会在他们的签名后面写上"imp."（来自于拉丁语 impressit，意思是"已印出"）和年份。

A.P. 为 Artist's Proof 的缩写，即艺术家打样或试印作品，同于 E.A.（法语 Epreuve d'Artiste 缩写，艺术家保存版）或 E.P.A.，也可写成 A·P 或 A/P。试印作品一般为艺术家自己保存或赠送之用。通常在正式作品的印制数量中，每 5—10 张可以有一张试印作品。

H.C.，法语 Hors Commerce 缩写，艺术家自己保存的版本，提供给出版商或向收藏者、美术馆出示的样品。

艺术品的保存是一项非常重要的工作，版画作品同样需要良好的保存措施，综合版画亦是如此。在此简述几点版画作品保存中的注意事项。首先，影响保存的最大因素是温度和湿度，适合纸本作品的保存温度在 15～16℃，湿度在 50% 至 55% 之间，大部分版画作品都是纸质的，正确恒定的温湿度对纸张的寿命起到至关重要的作用。其次，需要适合的保存设备。对版画而言，各种材

质的文件柜均可适用，当然规格合理更好。保存设备应尽量放置在干燥通风且避免强光照射的地方，每隔一段时间将抽屉打开通风将更加有益于作品的长期保存。放置在抽屉里的版画作品必须彻底干燥，以 10 张一叠为好，每张作品间夹放棉质纸张可以防潮及油墨的沁染。抽屉外可以制作目录标签，显示里面所藏作品的题目及数量，便于查找。另外，如果作品油墨出现发霉的现象，可以使用棉签蘸酒精进行清理。当然还有其他的保存形式，但对环境条件的要求基本相同。

作品在进行保存之前的完全干燥与平整是非常重要的，尤其对于综合版画而言。由于在制版过程中使用各种材料、媒介及物品，通常综合版画的印制会有更大量的油墨转移到纸张上，经压印的纸张也更加容易变形，可以说如果不通过适当的处理，干燥后的作品很容易起皱和收缩，影响作品的美感。

如果按照传统的做法，在作品印出后纸张尚未完全干燥时用纸板进行压平处理，需要首先在作品上覆盖一层玻璃纸（或其他表面光滑韧度好的纸张），然后再加盖棉纸或新闻纸。玻璃纸可以有效防止粘连作品上的油墨，棉纸则可以吸附水分。每两天要更换这些棉纸或新闻纸，直到作品完全干燥平整。

但这种传统的处理方法还是会损伤一些色料较厚且肌理细腻的综合版画作品。另外一种方法是在作品印出后将之悬挂或放置在晾画架上，等到作品上的油墨完全干燥，然后以蒸馏水润湿画面，再次进行传统方式的压平处理。

还有一种方法被很多艺术家喜爱和使用，在作品印出但未干燥时，用胶带或胶水将作品四边贴裱在其他平面上，作品干燥后纸张会拉伸得非常平整，然后再将之取下并把粘贴的四边撕去，但这样做需要提前预留好画心外的纸张边缘空间。

另外，打样和不同变体的印刷版本应得到同样的处理。

八、结语

综合版画的概念具有相对的模糊性和开放性特质，但其完全具有传统版画艺术的基本属性，即完整的间接性和复数形态。所以虽然经多种角度进行考察研究，综合版画作为一种版画艺术形式是无可辩驳的，尽管在某些层面和结构中存在相当的延展与不确定元素。只有在注重其版画的属性与自身特质这两方面的基础上对综合版画艺术进行分析研究，才能更全面和深入地接触到综合版画的内核，辨识出它的价值与意义。在传统版画艺术框架之上，综合版画利用"加法"构建版面空间，通过材料与媒介的使用发展出新的表意语言，由"物品"的引入提升了对"日常"与现实的指向与批判，不仅拓展了版画艺术的审美形式与表象空间，同时也由新的内容与语言强化了对现实的关注与干预，并借此使综合版画成为一种具有实验性和社会学背景与时代性的新的版画艺术形式。

另外，我们对待版画、综合版画或艺术的态度也至关重要，尤其在当代社会文化背景中。如果以传统版画的视角来审视，综合版画不是一个"传承者"，虽然可视其由传统版画技术"脱化"而出；或将之视为一种"突变"，在时代的变奏中跨越版画形式和语言的界域，进入了新的表象空间。如果我们以艺术的或当代的维度去考察，那么综合版画则是一种符合时代发展的表现形式，一种版画艺术内在趋力与外在艺术史发展相互作用的双重演进。如果再宽泛一些，现在各种新的输出形式，打印、转印以及各种体验与艺术工坊，均可看作版画——作为具有复数性与传播功能的艺术——在现时代的一种拓展延伸与存在形式。

最后，我还认为艺术的概念涵盖版画，对于一件优秀的艺术作品而言，它是什么形式，采用何种语言和技术便是无关紧要了，相当多的艺术作品利用了版画的概念、语言或技术，我并不想把这些作品称为版画；或逆向来说，我也不需要拒绝在版画作品中使用其他艺术语言与元素。也因此，本文对综合版画形式语言所做的分析研究未做定性及封闭式处理，而在本文关于具体实践的几个部分也仅对典型语言做最基本解读与展示，因为无论在理论或实践中，既不能也无法涵盖所有综合版画艺术的形式与可能。本文也未触及具体作品个案的形式、语言、元素或风格的分析，因为这种传统的研究方法并不适合综合版画艺术，或说匮乏于对其本质的显现。

当然，毫无疑问的是，任何艺术形式都有其物质基础，观念艺术、行为艺术也有载体。材料、媒介、技法与工艺是综合版画语言依托的物质层面，但不具有规定性，而是对于可能性的凸显。对于艺术层面，更重要的是取决于艺术家的态度，而不是艺术家对技术材料掌握的熟练程度。一些艺术家忠实于综合版画的创作，作品符合本文概念分析中的表现形态，专注于使用综合版画艺术特有的形式和语言。另一些艺术家则将综合版画作为一种实验性的手段，更加具有开放性和对自身的探索意义，这都无可厚非。我希望综合版画能够良性发展，既在形式上更加丰富，也与时代与社会保持紧密的联系。同时希望有更多的人关注综合版画艺术，进行综合版画的实践，不管是艺术家还是爱好者或者愿意体验的人们，让综合版画艺术成为一种人认知与把握现实的中介。

附录

弗雷格（Friedrich Ludwig Gottlob Frege，1848—1925）

奎因（Willard Van Orman Quine，1908—2000）

斯特劳森（Peter strwson，1919—2006）

柏拉图（Plato，Πλάτεων，公元前 427—前 347）

黑格尔（Georg Wilhelm Friedrich Hegel，1770—1831）

列斐伏尔（Henri Lefebvre，1901—1991）

三

皮埃尔·罗齐（Pierre Roche，1855—1922）

罗丹（Auguste Rodin，1840—1917）

安德烈·马蒂（André Marty，1882—1974）

唐娜·斯坦因（Donna Stein，生卒年不详）

帕布罗·毕加索（Pablo Picasso，1881—1973）

乔治·勃拉克（G.Braque，1882—1963）

胡安·格里斯（（Juan Gris，1887--1927）

库尔特·施威特斯（Kurt Schwitters，1887—1948）

保罗·克利（Paul Klee，1879—1940）

亨利·摩尔（Henry Spencer Moore，1898—1986）

胡安·米罗（Joan Miró，1893—1983）

罗尔夫·纳什（Rolf Nesch，1893—1975）

迈克尔·庞科·德·里昂（Michael Ponco de Leon，1992—2006）

斯坦利·威廉·海特（Stanley William Hayterb，1901—1988）

安妮·瑞恩（Anne Ryan，1889—1954）

约瑟夫·阿尔伯斯（Joseph Albers，1888—1976）

拉兹洛·莫霍利·纳吉（Laszlo Moholy-Nagy，1895—1946）

杰克逊·波洛克（Jackson Pollock，1912—1956）

理查德·汉密尔顿（Richard Hamilton，1922—2011）

贾斯珀·约翰斯（Jasper Johns，1930—）

阿瑟·德夫（Arthur Dove，1880—1946）

鲍里斯·马戈（Boris Margo，1902—1995）

埃德蒙·卡萨雷拉（Edmund Casarella，1920—）

约翰·罗斯（John Ross，1921—2017）

克莱尔·罗马诺（Clare Romano。1922—）

罗兰·金塞尔（Roland Ginsel，1921—）

迪安·米克（Dean Meeker，1920—2002）

唐纳德·斯托尔滕贝格（Donald Stoltenberg，1927—2016）

吉姆·斯特格（Jim Steg，1922—2001）

爱德华·斯塔萨克（Edward Stasack，1929—）

霍华德·霍奇金（Howard Hodgkin，1932—2017）

安东尼·塔皮埃斯（Antoni Tàpies，1923—2012）

伊恩·麦基弗（Ian McKeever，1946—）

休吉·奥·唐格（Hughie O'Donoghue，1953—）

吉莲·艾尔斯（Gillian Ayres，1930—）

艾克多·索尼亚（Hector Sonya，生卒年不详）

四

克里希那·瑞迪（Krishna Reddy，1925—2018）

参考文献

［美］ By Gabor Peterdi：*Printmaking*，The Macmillan Company，New York，1971。

［美］ By John Ross，Clare Romano：*The Complete New Techniques In Printmaking*，A Division Of Macmillan Publishing Inc，1972。

［美］ By Donald Stoltenberg：*Collagraph Printmaking*，Davis Publications Inc，1975。

［美］ By Mary Ann Wenniger：*Collagraph Printmaking*，Watson-Guptill Publications，New York，1975。

［美］ By Donadld Saff/Deli Sacilotto：*Printmaking history and process*，Capital City Press，1978。

［美］ By Clare Romano，John Ross：*The Complete Collagraph*，A Division Of Macmillan Publishing Inc，1980。

［美］ By John Ross，Clare Romano，Tim Ross：*The Complete Printmaking*，The Free Press，1990。

［美］ By Harry N Abrams：*Printmaking In America*，Incorporated，New York，1995。

［美］ By Antony Griffiths：*Prints and Printmaking*，University of California Press，1996。

［英］ By Brenda Hartill，Richard Clarke：*Collagraphs*，A & C Black，London，2005。

［英］ By Kim Major-George：*Collagraphs*，Murraye the Printers Limited，London，2011。

［英］ By Sarah Riley：*Mixed-Media,Printmaking Techniques*，A & C Black，London，2011。

［英］ By Val Holmes：*Print With Collage Et Stitch*，Interweave Press Llc，2012。

［美］　萨拉·柯耐尔：《西方美术风格演变史》，欧阳英、樊小明译，杭州：浙江美术学院出版社，1992。

［美］　H.H. 阿森纳：《西方现代艺术史》，邹德侬等译，天津：天津人民美术出版社，1994。

［中］　张奠宇：《西方版画史》，杭州：中国美术学院出版社，2000。

［英］　鲍桑葵：《美学史》，张今译，桂林：广西师范大学出版社，2001。

［意］　乔治·瓦萨里：《著名画家、雕塑家、建筑家传》，刘明毅译，北京：中国人民大学出版社，2004。

［德］　本雅明：《迎向灵光消逝的年代：本雅明论艺术》，许绮玲、林志明译，桂林：广西师范大学出版社，2004。

［美］　贝丝·格拉博夫斯基，比尔·菲克：《版画观念与技法大全》，于洪、张俊译，杭州：浙江人民美术出版社，2012。

［英］　布莱顿·泰勒：《当代艺术》，王升才、张爱东、卿上力译，南京：江苏美术出版社，2007。

［美］　威廉·弗莱明，玛丽·马里安：《艺术与观念》，宋协力译，北京：北京大学出版社，2010。

［中］　王伯敏：《中国版画通史》，杭州：浙江摄影出版社，2019。

［法］　让·鲍德里亚：《消费社会》，刘成富、全志钢译，南京：南京大学出版社，2014。

［美］　克里斯托弗·巴特勒：《解读后现代主义》，朱刚、秦海花译，北京：外语教学与研究出版社，2013。

［美］　朱莉安·斯塔拉布拉斯：《当代艺术》，王端廷译，北京：外语教学与研究出版社，2012。

［法］　亨利·列斐伏尔：《日常生活批判》，叶齐茂、倪晓晖译，北京：社会科学文献出版社，2018。

［美］　赫伯特·马尔库塞：《审美之维》，李小兵译，桂林：广西师范大学出版社，2001。

［英］　雷蒙·威廉斯：《文化与社会》，高晓玲译，长春：吉林出版集团有限责任公司，2011。

［英］　特里·伊格尔顿：《审美意识形态》，王杰、傅德根、麦永雄译，桂林：广西师范大学出版社，2001。

［美］　詹明信：《晚期资本主义的文化逻辑》，陈清侨、严锋译，北京：三联书店，2013。

［法］　让·鲍德里亚：《艺术的共谋》，张新木、杨全强、戴阿宝译，南京：南京大学出版社，2015。

［英］　迈克·费瑟斯通：《消费文化与后现代主义》，刘精明译，江苏：译林出版社，2000。

后记

　　虽然此书成于长期的教学、研究与实践积累，但集中撰写的过程并不长，更多的是零散时间与无数暗夜的凝聚，这实在是标定的结果和各种忙碌之余的慰藉。在开始架构基本框架时，正值2020年春节前中国抗击新冠肺炎传播最艰难的阶段，此次疫情是国人一段难忘的记忆，现在想来也是非常值得纪念的经历。伴随一稿草拟的结束，中国已经完全控制了疫情，并迎来了国庆与中秋"双节"浓郁的喜庆氛围，令人欣然，也希望全球尽早摆脱阴霾战胜疫情。综合版画较短的发展历程、史料及讯息的分散零碎给分析整理和研究带来了很大困难。也因为时间所限，直到辍笔之时感觉依然未穷其义，一些细节尚未完善，限于本人的研究水平，但求尽力是比较客观的态度，希求各位给予批评指正，能给综合版画艺术带来更多裨益，非常令人欣慰。

　　与综合版画的接触始于2001年赴英国奥斯特大学的访问交流，这也可看作是本书的元点。访问期间承蒙奥斯特大学版画系主任大卫·巴克先生的支持与鼓励，他曾联系介绍其他的版画工作室以满足我的研究需要并使我受益匪浅，对于他的热情与开放的态度，深表感谢！当时在奥斯特攻读博士学

位的何为民兄在生活和研究中给了我很多切实的帮助，尤其在收集整理资料方面，以至于我回国之后很长一段时间还陆续收到他寄来的各种资料，良师益友，深谢不忘！陈琳琳女士与程训英女士皆是我的好友，均在美国完成学业并留美生活，长期不厌其烦地在美国帮我收集购买了大量专业图书及资料，这对我能够接触到国际比较先进的研究成果和理念起到重要作用，在此对她们表示衷心地感谢！还要感谢于洪博士百忙之中为本书审稿并作序，他的意见对本书的撰写具有非常重要的比照与参考价值。还要感谢李佳瑜同学为我翻译整理了部分资料。另外，本书获CAA当代版画研究所的资助，使资料收集、整理、扫描、复印等前期工作得以顺利完成。同时本书获得中国美术学院2020年出版资助计划立项，方得付梓刊印，在此一并感谢！还要感谢中国美术学院出版社徐新红老师，这是我们的第二次合作，她耐心严谨的工作是本书得以顺利出版的重要保障。最后，对我的家人表示衷心地感谢！本书的撰写均由业余时间累积而成，她们默默无闻地对家庭的付出给予我最大的支持！

2021 年 CAA 当代版画研究所资助出版项目

2021 年中国美术学院出版资助项目

责任编辑：徐新红

装帧设计：巳子文化

责任校对：杨轩飞

责任出版：张荣胜

图书在版编目（ＣＩＰ）数据

综合版画艺术 / 鲁利锋著 . -- 杭州：中国美术学
院出版社 , 2023.1

ISBN 978-7-5503-2676-7

Ⅰ . ①综⋯ Ⅱ . ①鲁⋯ Ⅲ . ①版画 – 艺术评论 Ⅳ.
① J217

中国版本图书馆 CIP 数据核字 (2021) 第 208966 号

综合版画艺术

鲁利锋 著

出 品 人：祝平凡

出 版 发 行：中国美术学院出版社

地　　　址：中国·杭州南山路 218 号 / 邮政编码 :310002

网　　　址：http://www.caapress.com

经　　　销：全国新华书店

制　　　版：杭州海洋电脑制版印刷有限公司

印　　　刷：浙江省邮电印刷股份有限公司

版　　　次：2023 年 1 月第 1 版

印　　　次：2023 年 1 月第 1 次印刷

印　　　张：16

开　　　本：710mm×1000mm 1/16

字　　　数：400 千

印　　　数：0001—1500

书　　　号：ISBN 978-7-5503-2676-7

定　　　价：98.00 元